애니메이션 배경 미술의 거장이 전하는

마음을 다한 그림

코바야시 시치로 지음

박수현 옮김

잉크잼

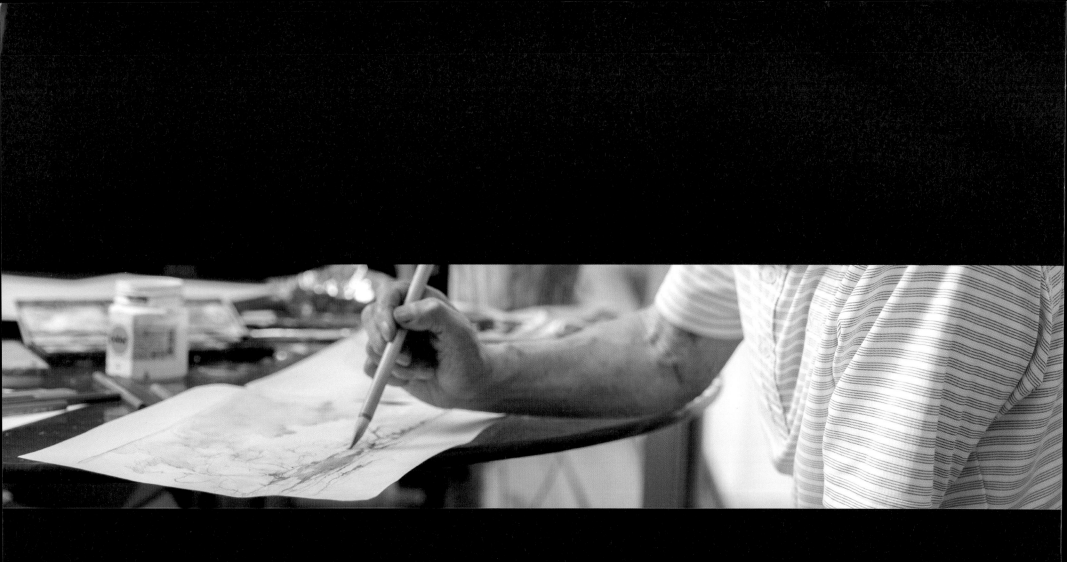

사람의 숨결, 삶의 숨결이
그림에 생명력을 불어넣는다고 생각합니다.

코바야시 시치로 『마음을 다한 그림』이 전하는 말

코바야시 작가는 전쟁 중이던 초등학생 시절부터 80년이 넘도록 쉬지 않고 그림을 그려 왔다.

여기에는 그가 자신의 작품을 보면서 들려준 이야기 중에서 제작진에게 인상 깊게 남은 문장을 발췌했다.

개중에는 같은 내용을 다르게 표현한 말이 있을 수도 있다.

이 또한 오랜 세월 그림과 함께한 그이기에 들려줄 수 있는 마음의 목소리다.

그게 가장 이상적이죠.

무의식을 따라 손을 움직이는 것.

그림을 그릴 때

단순히 옮겨 그리지 않고

마음으로 손을 움직이면 완전히 달라져요.

코바야시 시치로 『마음을 다한 그림』이 전하는 말

부디

스스로 즐기는 마음을

따라가세요.

정성을 들이면 오히려 위험해요.

거칠게 표현하는 게 가장 어렵죠.

선에는 **감정**이 그대로 드러나요.

선 위에 **마음**을 맡기는 거예요.

사람이 하는 행위에서

가장 중요한 것은

흐트러뜨리는 것과

마음을 싣는. 거예요.

목차

이 책의 사용법

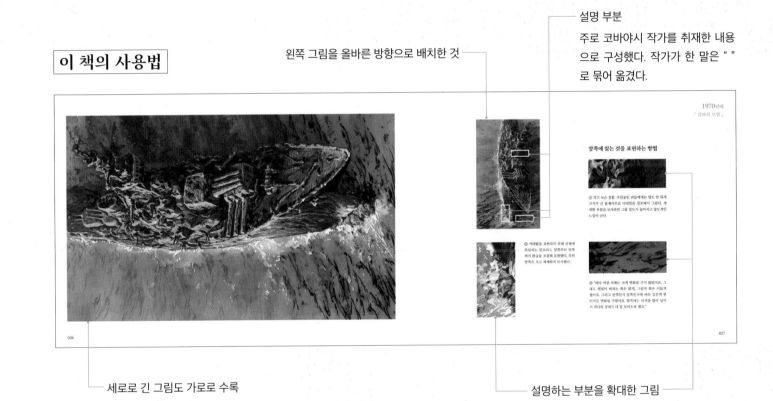

왼쪽 그림을 올바른 방향으로 배치한 것

설명 부분

주로 코바야시 작가를 취재한 내용으로 구성했다. 작가가 한 말은 " "로 묶어 옮겼다.

세로로 긴 그림도 가로로 수록

설명하는 부분을 확대한 그림

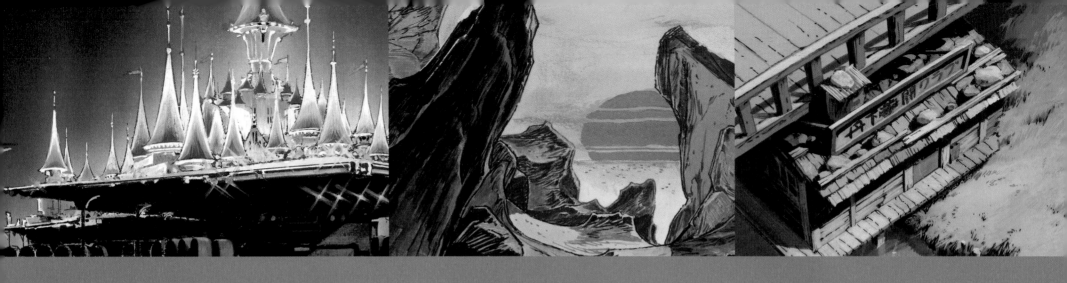

| 애니메이션 미술을 개척한 발자취 |

"애니메이션 작품에서 배경 미술은 애니메이션 캐릭터와 대등한 요소여야 합니다."라고 이야기하는 코바야시 작가.

이러한 신념이 있었기에 그가 참여한 작품마다 각기 다른 개성을 지닌 배경 미술이 필연적으로 탄생할 수 있었다.

다양하게 시도해 보고,
발견하는 것.
그게 중요해요.

시행착오를 겪으면서
조금씩 변화를 줄 수밖에 없어요.

그렇게 하지 않으면 작품들이 전부
비슷비슷해지고 말죠.

| 애니메이션 미술을 개척한 발자취 |

자신이 그린 그림 중에서
좋은 것을 골라내요.
무척 용기가 필요한 일이죠.

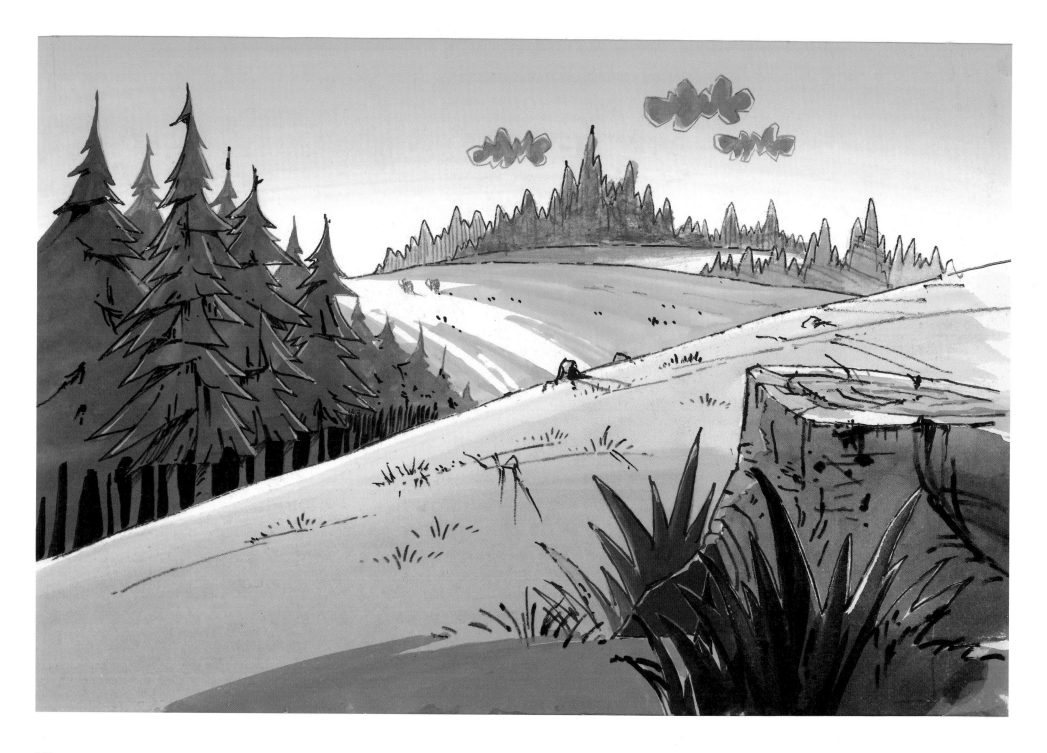

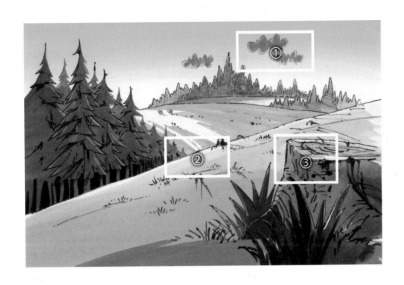

'구름은 흰색'이라는 고정관념을 버린다

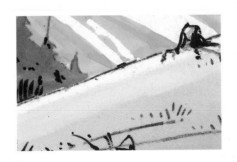

① 구름 색에는 코바야시 작가가 미술감독으로서 담은 연출 의도가 있다. "구름은 흰색이라는 개념이나 고정관념은 없어요. 이 그림은 아침을 배경으로 해 광원이 저 멀리 떨어져 있고 역광이거든요. 물론 연출가가 이것까지 지시하지는 않습니다."

② 언덕과 언덕 사이 원근감이 겹치는 부분을 색과 윤곽선으로 강조했다. 언덕 능선 위에 돌부리를 그려 앞쪽에 있는 나무 그루터기와의 거리도 강조하고 있다.

③ 앞쪽 물체에 디테일을 더할 때는 주로 펜 선을 이용한다. 여기서는 나무 그루터기에 필압을 조절한 검은색 선을 더해 존재감이 생겼다.

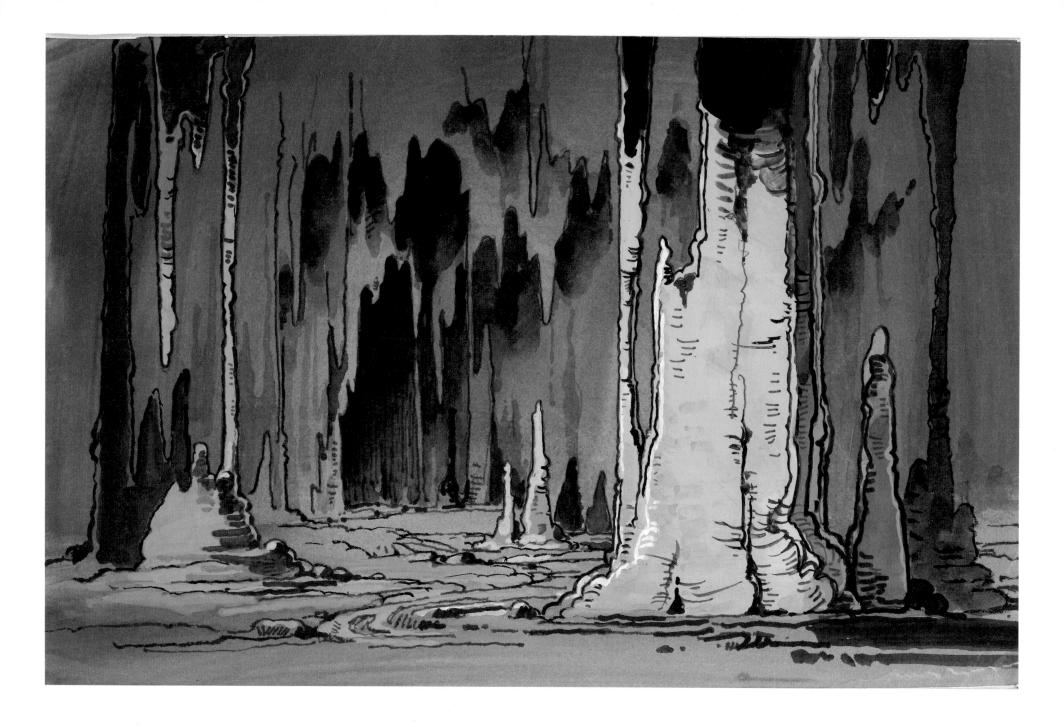

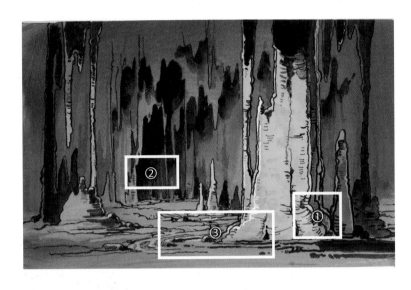

① 앞쪽 물체에 펜 선을 넣어 디테일을 더했다. 여기서는 조금씩 다른 색으로 칠한 돌기둥 면의 경계에 선을 그려 넣었다. 뿐만 아니라 표면에 넣는 선 개수를 달리하여 입체감과 물체 간의 거리를 표현했다.

동굴의 디테일을 찾아낸다

② "여기서는 폐쇄된 동굴의 깊이를 의식하며 그렸어요. 동굴 안이라고 무턱대고 어둡게 그리면 동굴의 깊이와 분위기를 표현할 수 없죠. 안쪽 공간에도 살짝 짙은 부분과 옅은 부분을 만들었어요." 여기에 색 차이를 두어 거리를 강조했다.

③ "어두운 동굴 안에서도 희미한 빛을 받는 듯이 섬세하게 표현하려 했어요. 흰색 하이라이트뿐만 아니라 빨간색으로도 빛을 강조했죠." 이로써 평면적이고 어두운 폐쇄 공간에 깊이와 너비가 생겼다.

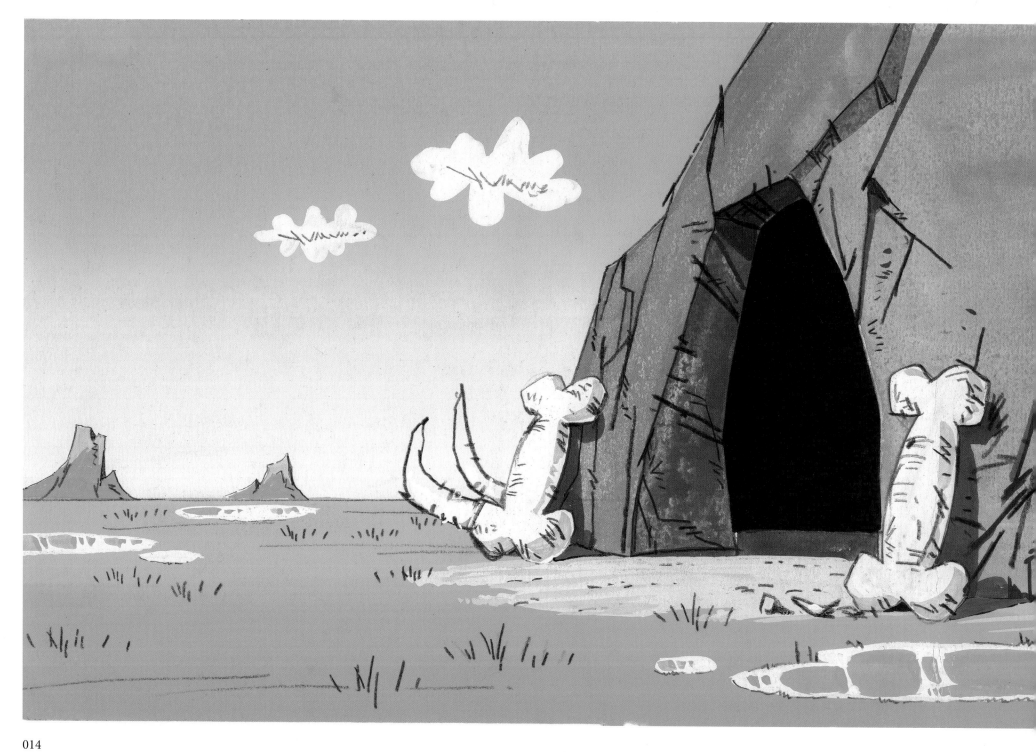

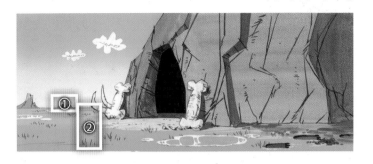

도형처럼 단순한 형태로

① 먼 풍경은 최대한 특징을 강조하고 과장했다. "산도 단순한 형태로 그렸어요. 사각형이라든가 삼각형이라든가, 도형처럼 단순하게 인식할 수 있도록 말이죠."

② 앞쪽에서 지평선까지 깊이를 표현하는 데 가장 중요한 역할을 하는 것은 초원이다. "미묘한 (선) 간격으로 풀을 표현했어요. 띄엄띄엄 떨어진 느낌이 들죠. 앞쪽 풀을 그린 정도에 비해 안쪽 풀은 짧고 흐릿한 선으로 표현했어요. 이처럼 대비되는 표현으로 거리를 강조했죠."

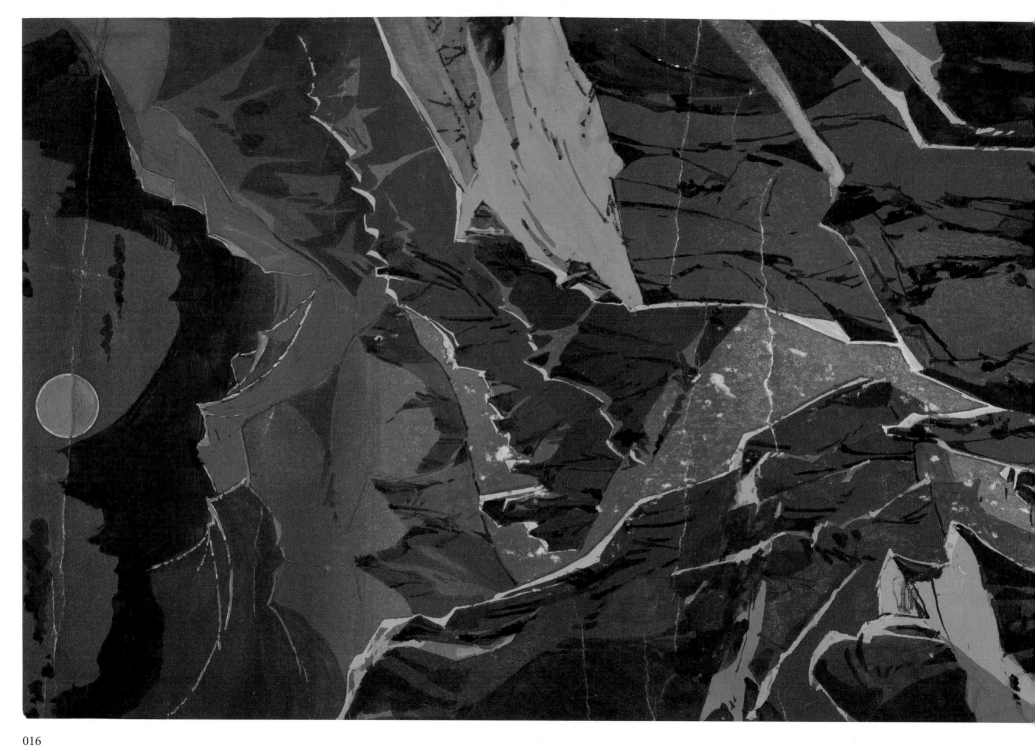

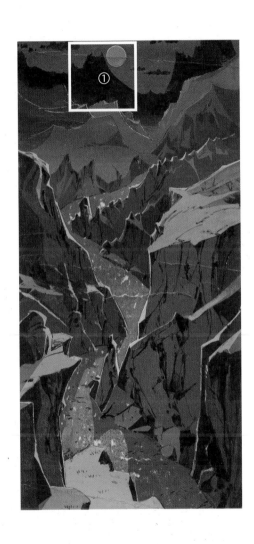

피카소에서 출발하다

① "여러 개그 만화가들의 출발점은 의외로 피카소인 것 같아요. 이 작품의 원작자인 소노야마 슌지 작가도 마찬가지예요. 본능을 있는 그대로 드러내고 형태를 바꾸죠. 그게 만화라는 표현과 잘 맞아떨어져요."

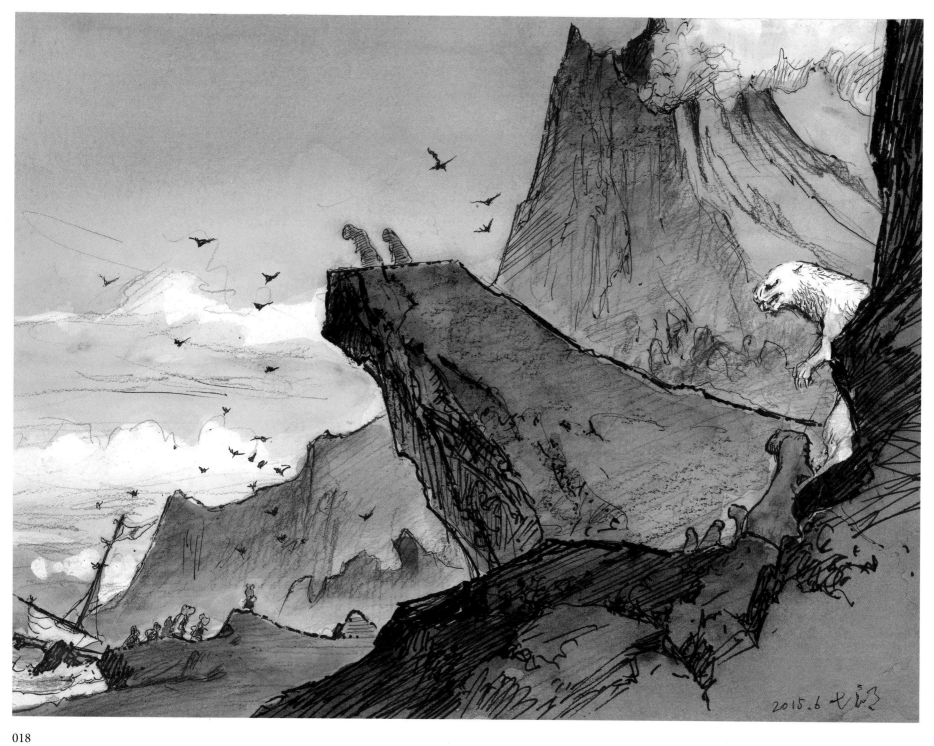

2015.6

수정 전

수정 후

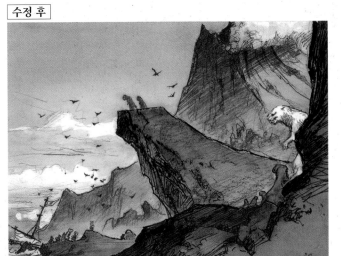

왼쪽 페이지 그림을 프린트해
서 설명하다가 볼펜을 들고 그
림 위에 선을 그려 넣기 시작
한 코바야시 작가. "화산을 더
크게 그릴 걸 그랬어요. 그리
고 그림자를 더 어둡게 하고
요. 이렇게만 해도 화산이 더
존재감을 드러내는 것 같지 않
나요?"

저쪽 화산에도 질감을 더한다

② "여기를 왜 비워 뒀나 싶어요. 항상 나중이
돼서야 발견하죠. 작업하는 중에는 전혀 눈에
들어오지 않거든요. 그래서 이렇게 그림자를
넣고 싶었어요(위 그림 참조). 그러면 강조가 되
잖아요. 입사광의 방향을 더 모아 줄 수 있죠."

① 하늘과 산 능선의 경계에 그려 넣
은 붉은 선. 저쪽 화산에도 똑같이
그려 넣었다. 산과 하늘을 명확하게
분리하고 산에 분위기를 더하는 효
과가 있다.

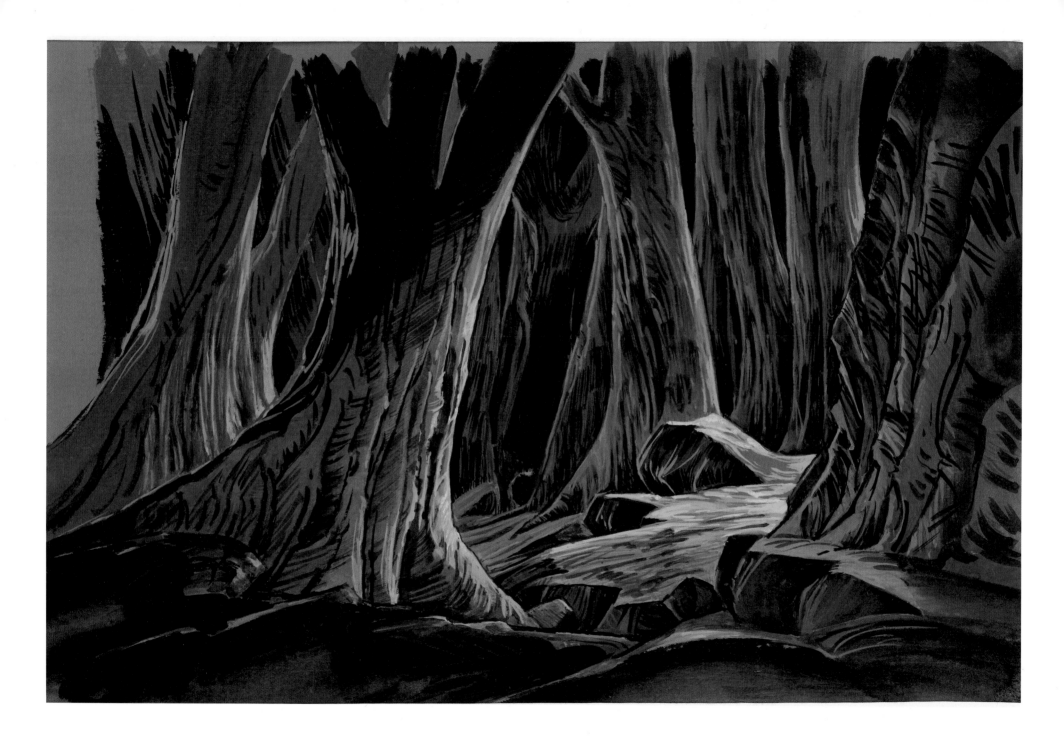

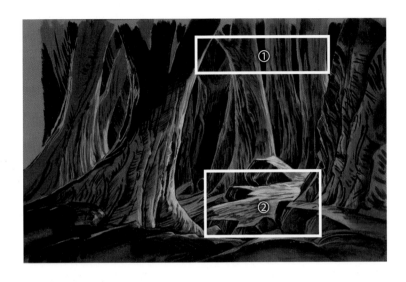

밝은 부분이 오히려 더 울적해 보인다

① "이건 실패한 그림이에요. 이런 경우도 있죠. 예를 들어 안쪽에 나무들이 평행하게 늘어서 있잖아요. 그래서 세로선만 가득해졌어요. 질릴 정도로 말이죠. 공간을 표현하는 효과도 없고요. 비스듬한 선을 조금 더 그려 넣었으면 좋았겠네요."

② 이 그림에서 가장 밝은 부분이 주는 효과. "우울한 분위기와 공간이 주는 압박이 느껴져요. 이 부분만 유일하게 밝은데다가 표면에 가로선이 존재감 있게 들어가는 바람에 그런 분위기가 나는 것 같네요."

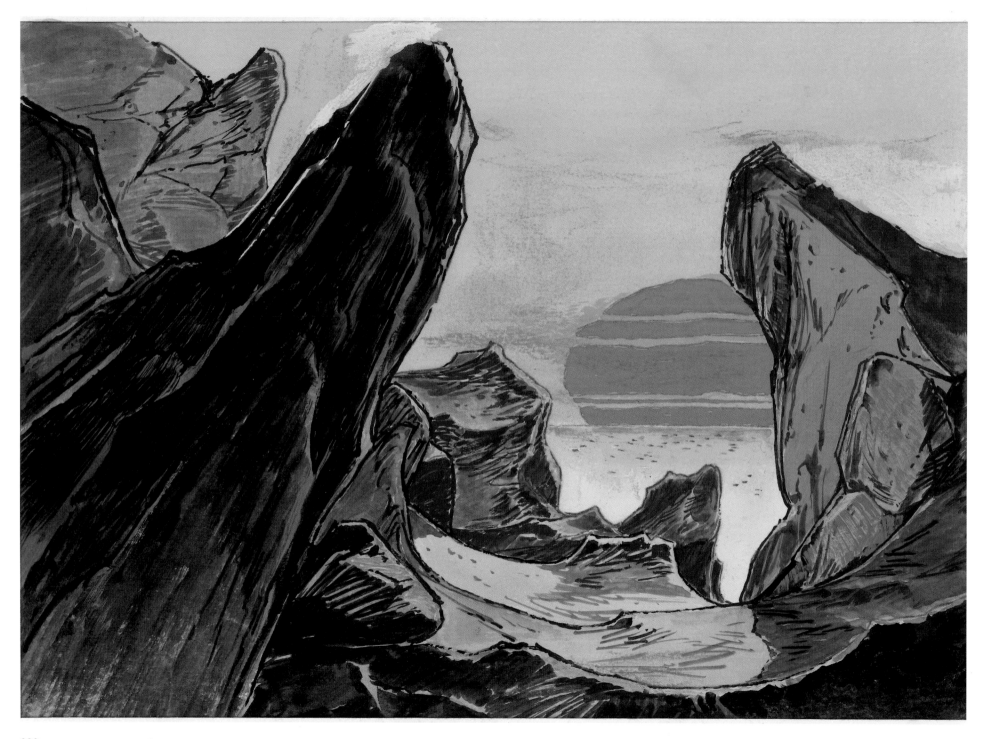

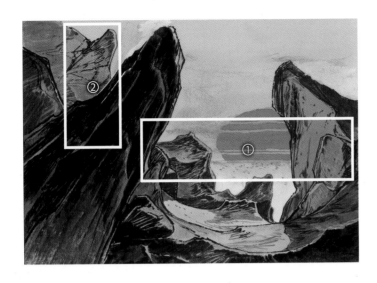

삼각형 구도로 강렬하게

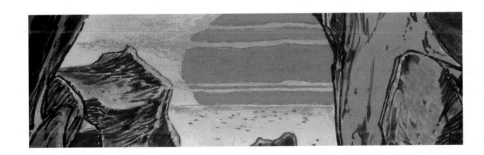

① 좌우에 비스듬히 뻗은 바위들. "삼각형 구도를 고려한 힘 있는 구도예요. 바위의 기울기가 집중선 같은 효과를 주고 있어요. 그래서 보는 사람의 시선을 수평선 너머에 있는 태양으로 유도하는 거죠."

② 앞쪽 바위는 역광이므로 검은색 터치로 그림자가 주는 인상을 강화했다. 그보다 안쪽에 있는 바위에는 햇빛이 비쳐 그림자가 거의 지지 않는다. 이처럼 대비 효과로 거리를 표현했다. 더불어 바위 표면은 펜 선으로 연출하여 존재감을 나타냈다.

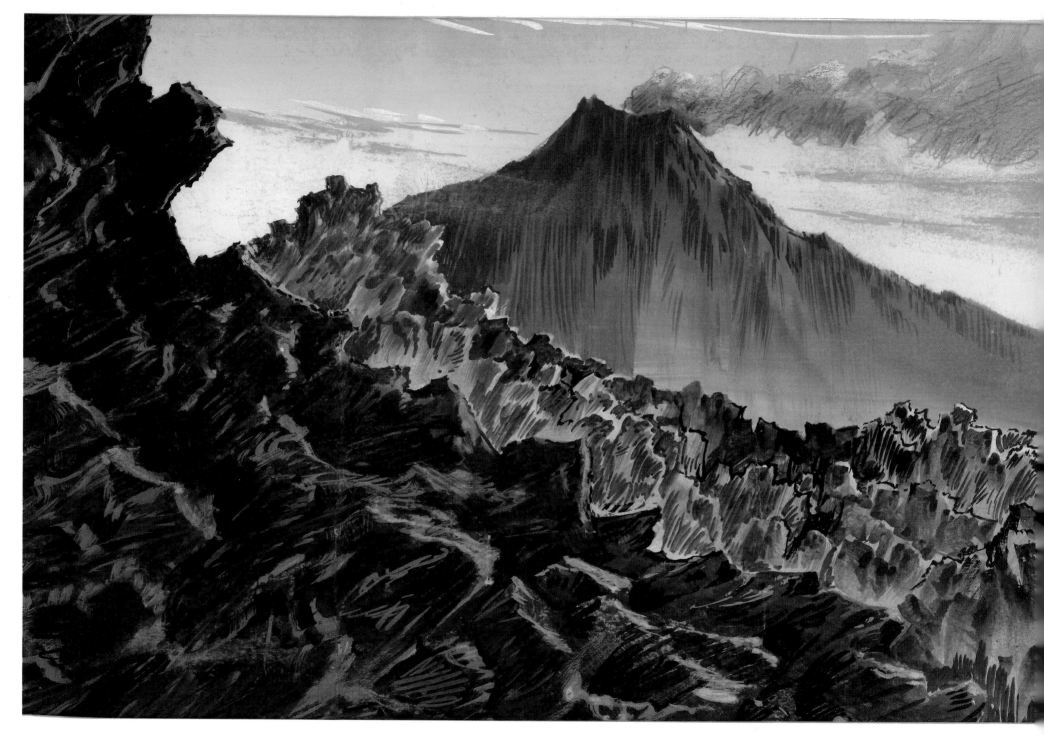

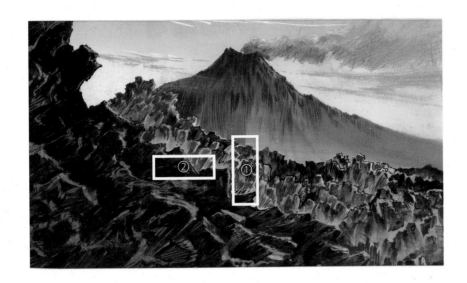

① 앞쪽, 가운데, 안쪽 세 층으로 배경을 구성한 패닝(카메라를 가로로 이동하는) 숏.
배경의 각 부분이 겹치는 경계선에 이르기 직전에 검은색 붓 터치를 멈춘다. 경계를 밝게 표현함으로써 각각 앞쪽에 있는 바위가 돋보이도록 고안했다.

바위산에서도 공간을 연출하다

② 검은색 붓 터치를 넣은 앞쪽 바위들. 바탕색이 자줏빛인 이유는 화산 기슭이라는 설정에 걸맞게 산화한 바위를 표현한 코바야시 작가의 아이디어에서 비롯되었다. 이로써 이야기에 생동감과 현실감이 더해졌다.

MEMO

22, 24쪽에 실린 작품은 애니메이터 시바야마 츠토무 감독이 레이아웃을 구상했다. 일본 회화에 조예가 깊은 그만의 솜씨가 나타난다. "이 그림들은 마치 가쓰시카 호쿠사이 작가를 보는 듯해요. 구도를 통해 그림에 나타나는 힘이 가쓰시카 작가의 대표작 〈후가쿠 36경: 가나가와 해변의 높은 파도 아래〉와 같아요."

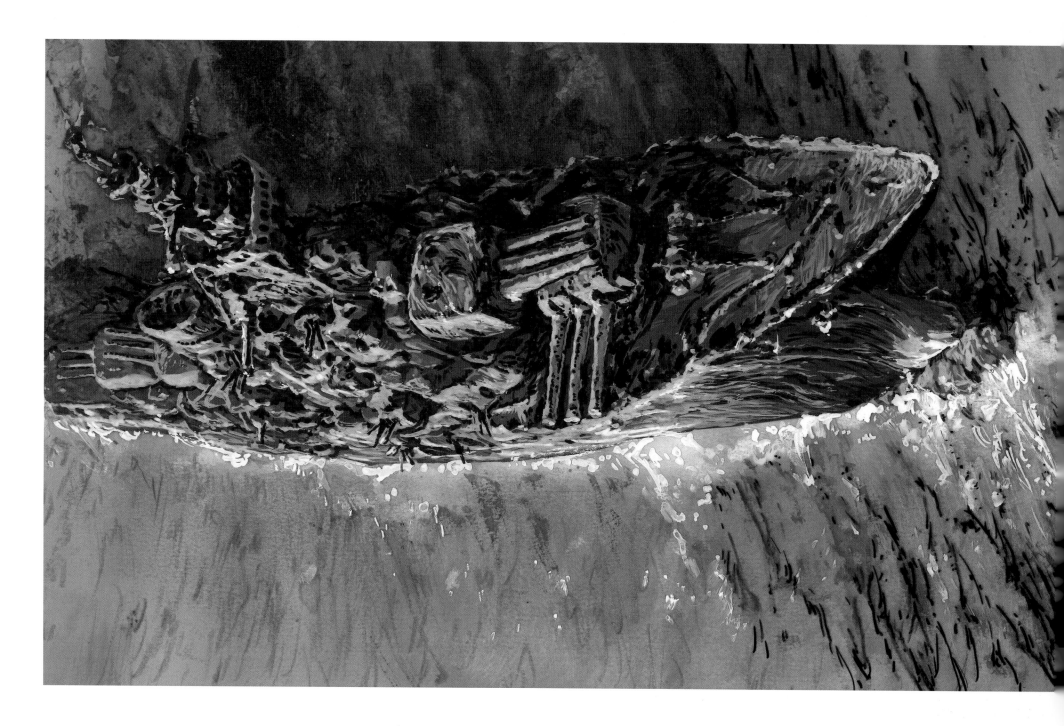

026

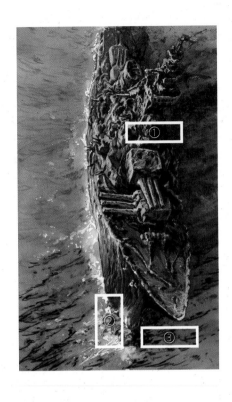

앞쪽에 있는 것을 표현하는 방법

① 삭고 녹슨 전함. 주인공인 쥐들에게는 말도 안 되게 크기가 큰 물체이므로 디테일을 강조해서 그렸다. 세세한 부분을 묘사하면 그림 밀도가 높아지고 압도적인 느낌이 난다.

② 거대함을 표현하기 위해 선체에 부딪히는 물보라도 앞쪽부터 안쪽까지 완급을 조절해 표현했다. 특히 앞쪽은 크고 세세하게 묘사했다.

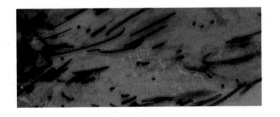

③ "바다 색깔 자체는 크게 변화를 주지 않았어요. 그래도 햇빛이 비치는 쪽은 밝게, 그림자 쪽은 어둡게 했어요. 그리고 안쪽인지 앞쪽인지에 따라 검은색 붓터치로 변화를 주었어요. 앞쪽에는 터치를 많이 넣어서 바다의 상태가 더 잘 보이도록 했죠."

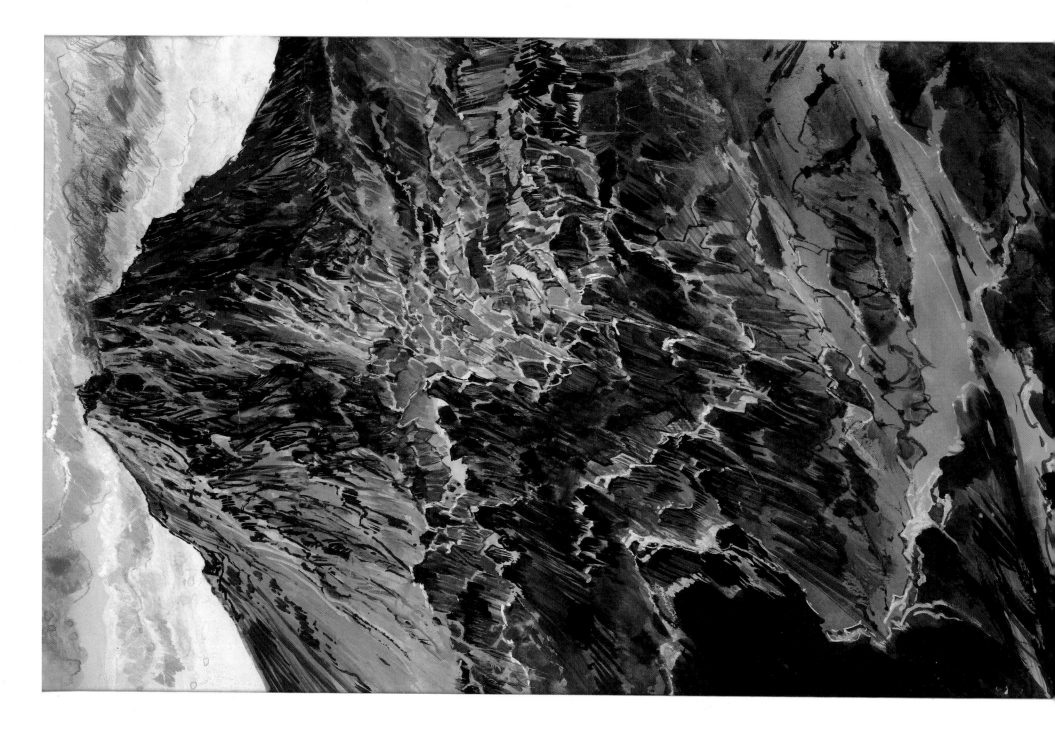

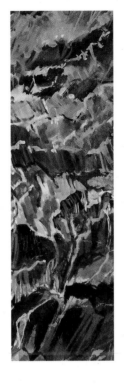

① "바위들이 산꼭대기를 향해 가면서 층층이 겹쳐요. 이때 앞쪽에서 안쪽으로 갈수록 바위가 겹치는 경계선에서 (색이) 확 옅어지게 표현했죠. 이렇게 색이 빠진 부분이 경계선에 더 강하게 인상을 남겨요. 그리고 그림에 더 강렬한 느낌을 주려는 의도도 있고요."

작은 동물이 바라본 산

② "몸집이 작은 감바가 바라보는 산은 거대하고 험난해요. 그걸 표현하는 게 과제였죠. 그래서 앞쪽뿐만 아니라 안쪽(화산)도 강하고 뚜렷하게 그렸어요. 보통은 안쪽을 옅게 그리는데 오히려 존재감을 확실하게 표현한 거죠."

③ 가장 앞쪽에 다소 평탄한 장소를 그렸다. 이렇게 구성함으로써 위로 올라갈수록 험난해지는 느낌이 난다. "핵심은 완급을 조절하는 거예요."

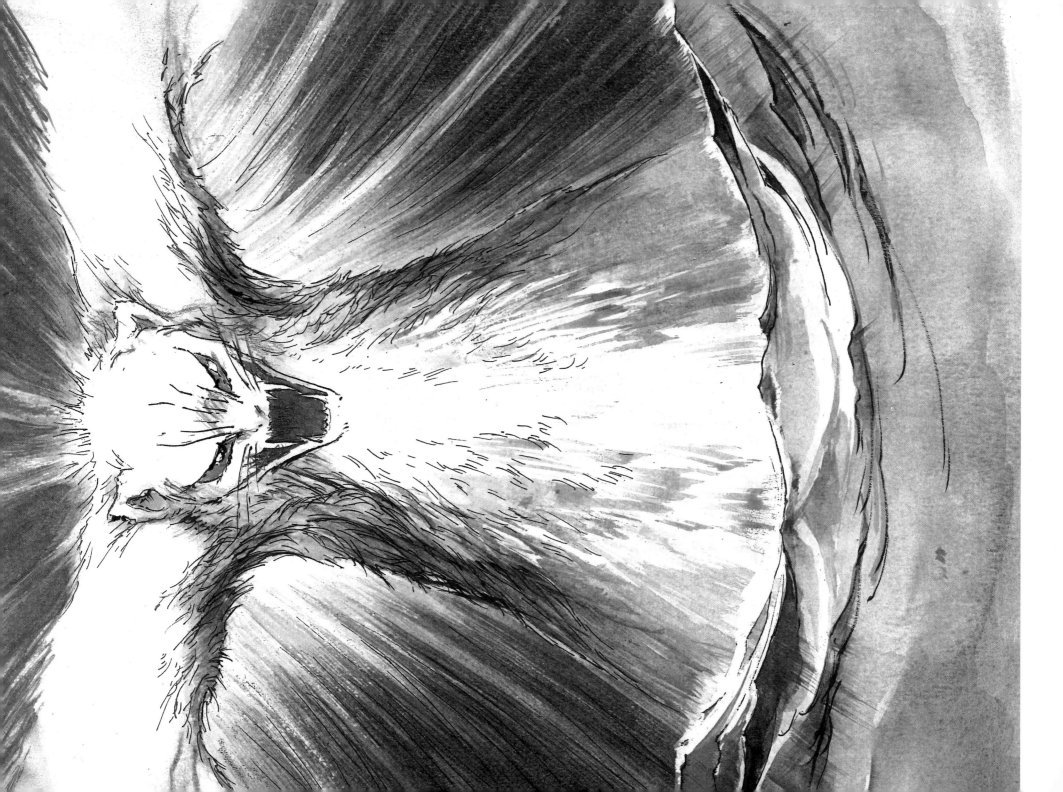

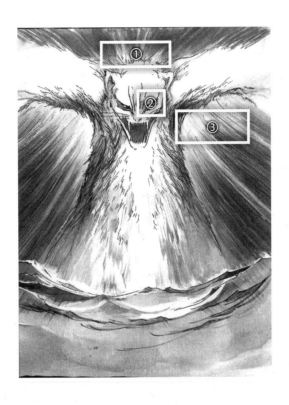

격렬함과 공포감을 연출하기

① 이 작품의 캐릭터 디자이너 가바시마 요시오 작가가 그린 원화를 코바야시 작가가 스톱 모션※으로 처리한 그림. "방사형 배경에 녹아들도록 털을 곤두세웠어요. 더욱 격렬하게 느껴졌으면 해서 더 그려 넣었죠."

② "가바시마 작가는 굉장히 상냥한 분이라서요. 그림에 인품이 나타나요. 그래서 원화를 보면 노로이의 눈이 곡선으로 그려져 있죠. 그걸 제가 직선에 가깝게 고쳐 그렸어요."

③ "강적 같은 느낌을 더하려고 효과선을 상당히 많이 그려 넣었어요. 주인공에게 덮쳐드는 공포를 시각적으로 불러일으킬 수 있도록요." 효과선은 도구를 사용하지 않고 손으로 직접 그렸다.

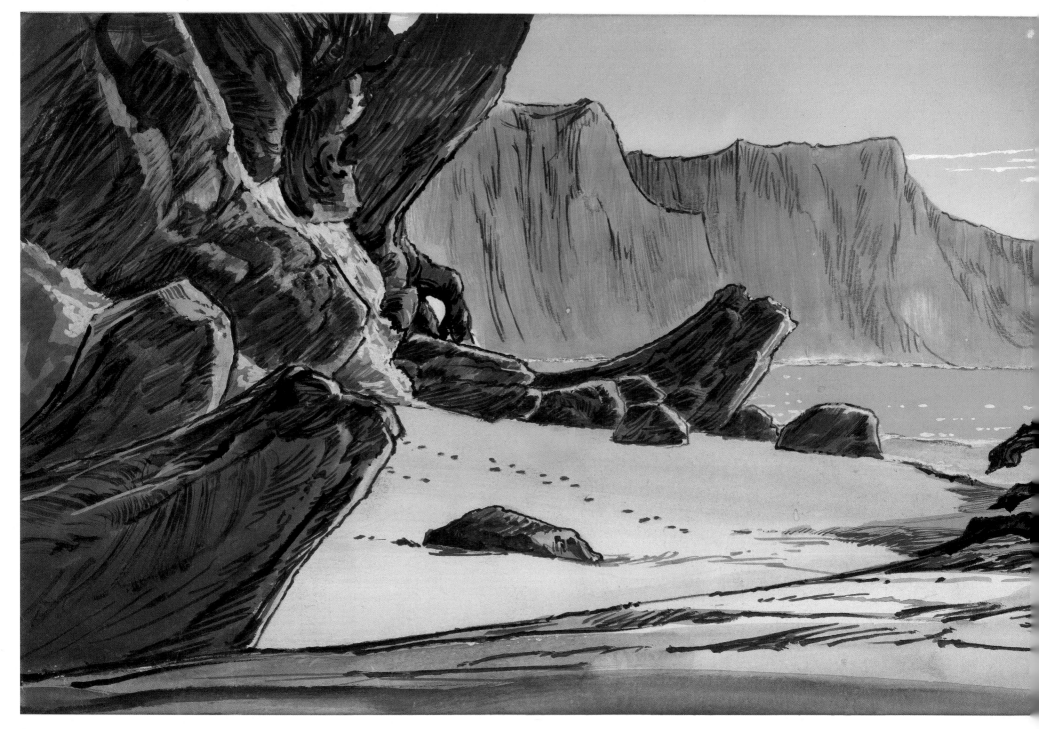

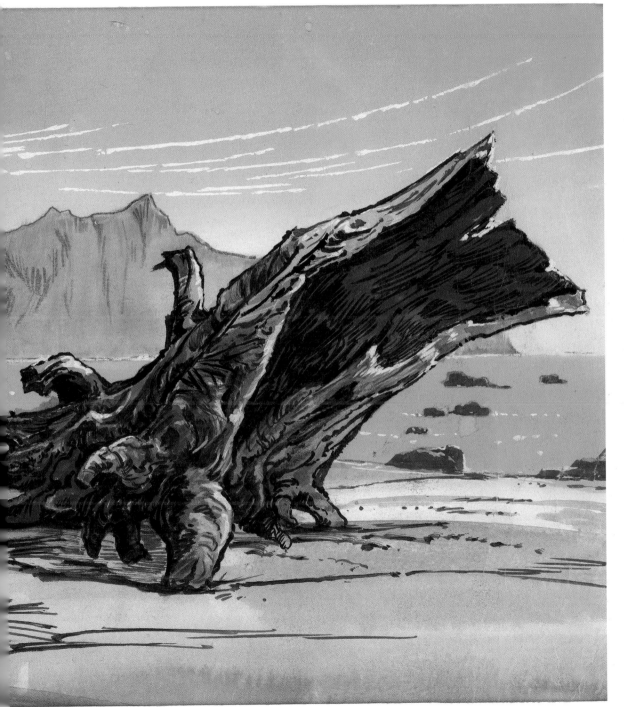

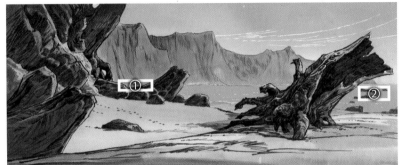

깊이를 연출하는 아이디어

① 앞쪽 바위, 안쪽에 보이는 바다와 해변. 앞쪽에 색과 선을 힘 있게 사용하고 안쪽은 힘을 뺀다. 멀리 있는 흰색 해변을 살짝 보여 줌으로써 거리를 표현했다.

② 바다 가운데 있는 바위. 앞쪽 해변에 있는 바위와 대비되게 표현해 깊이를 나타내고 있다. 바다 가운데 있는 바위는 레이아웃(이른바 설계도)에 없던 것을 코바야시 작가가 추가로 그려 넣은 것이다.

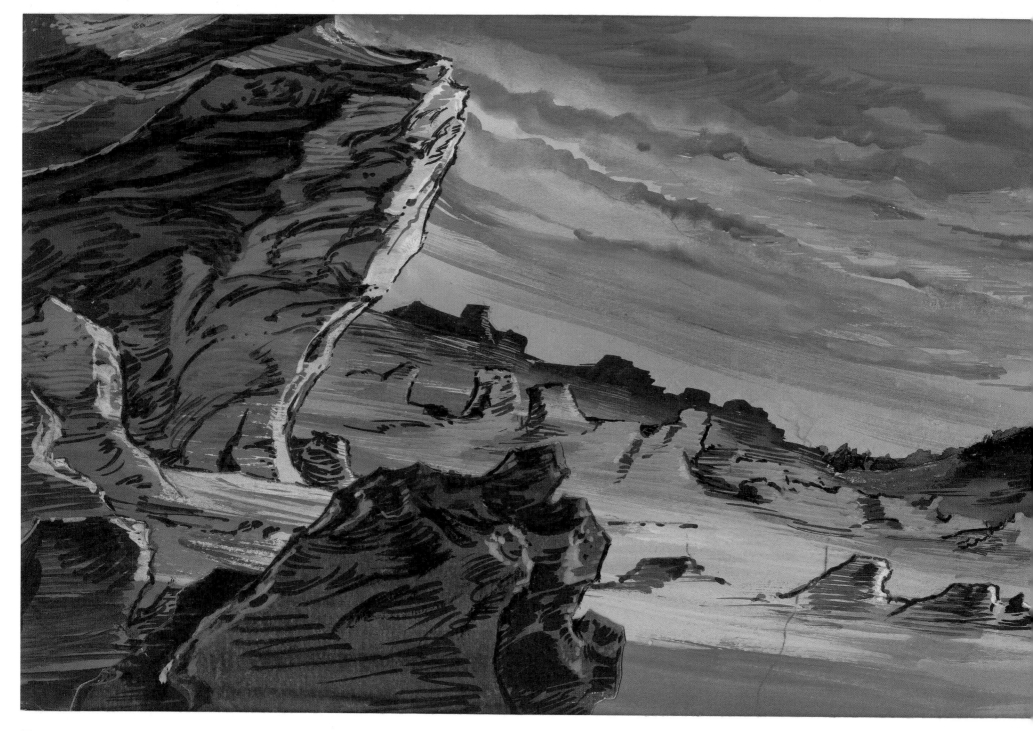

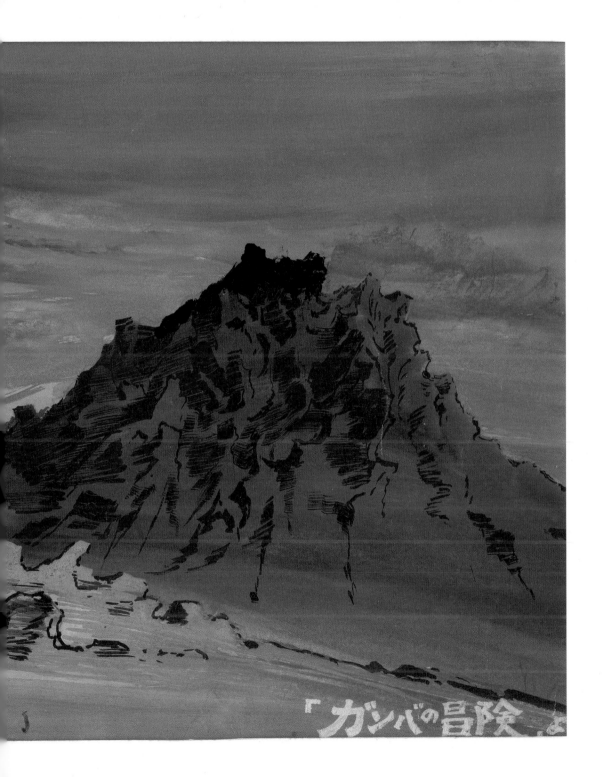

기울기가 주는 심리 효과

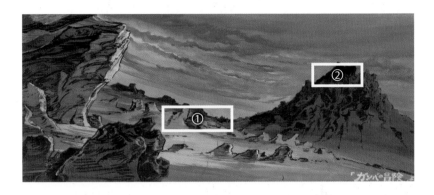

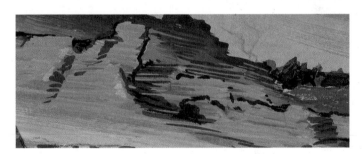

① 왼쪽에서 오른쪽으로 기울어진 독특한 구도다. "공포 심리를 자아내기 위한 목적이 있어요. 아득히 멀리 있는 '까마귀산' 기슭을 어렴풋이 보여 주어 험준함을 표현했죠."

② 연기를 뿜어내는 까마귀산. 그 모습을 거의 검은색 실루엣으로만 묘사했다. 이렇게 하면 한층 더 으스스한 분위기가 감도는 효과가 있다.

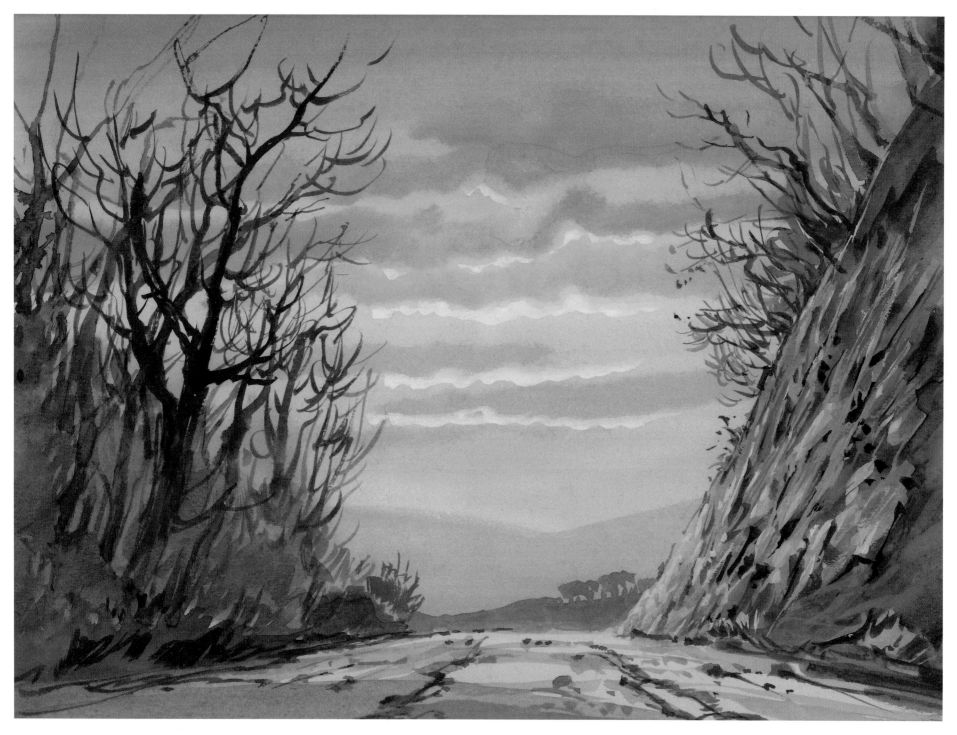

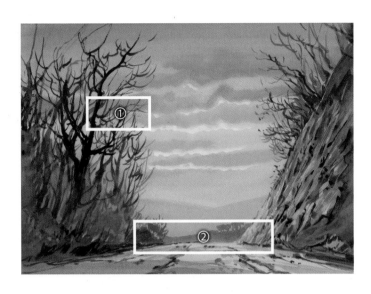

어린 시절의 마음을 담은 풍경

① 거리의 음악가 비탈리스에게 이끌려 여행을 떠나는 고갯길 풍경. "이런 쓸쓸함은 제 어린 시절의 경험이자 그리운 풍경인 것 같아요. 가을의 차가운 공기, 잎을 떨군 나무의 잔가지들." 참고로 나뭇가지는 대부분 밑그림 없이 바로 그렸다.

② 곧게 뻗은 길. 그러나 길 끝에 있는 먼 풍경을 희미한 실루엣으로 그렸다. 주인공들의 앞날을 암시하는 표현이다. 여기서도 코바야시 작가가 유년 시절에 품었던 장래에 대한 막연한 불안이 풍경에 반영되었다.

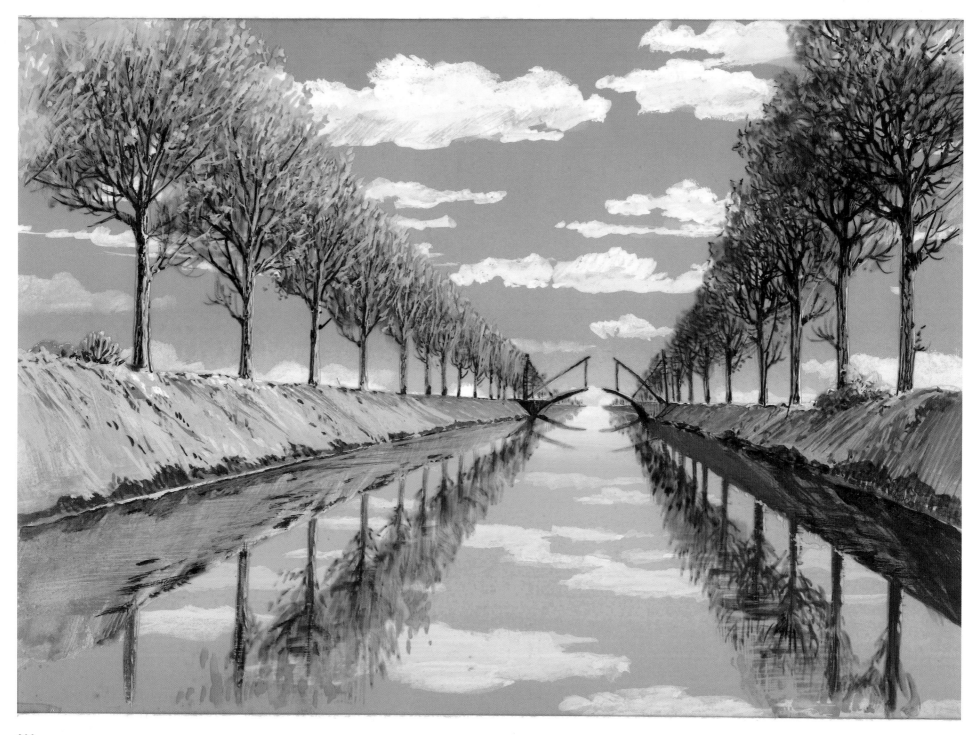

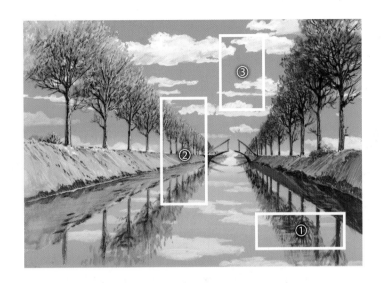

평소에 주변을 관찰한 것을 활용한다

① 수면에 비치는 나무들의 묘사에 주목하자. 수면에 미세하게 물결치는 강물의 흐름을 표현하기 위해 붓을 옆으로 밀면서 그어 나무줄기와 가지 위를 무작위로 끊어 냈음을 알 수 있다. 이는 그가 평소 주변 환경을 관찰한 데서 얻은 '발견'을 적용한 것이다.

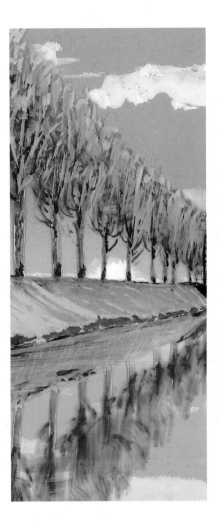

② 이 배경 그림은 두 장으로 구성되어 있다. 종이 위에 푸른 하늘과 구름만 그린 그림, 투명한 셀룰로이드(이하 '셀') 위에 다리와 양쪽 둑, 나무들을 그린 그림이다. 셀 밑에 구름 그림을 가로로 밀어 넣으면 하늘과 수면에 흘러가는 구름이 표현되어 화면이 역동적으로 연출된다.

③ 푸른 하늘은 거리를 표현하기 어렵다. 지면과 거의 맞닿은 부분은 공기층에 짙거나 옅게 차이를 나타낼 수 있지만, 높은 하늘 부분은 이마저도 어렵다. 그래서 구름 크기를 다르게 하고 음영을 살짝 넣어 원근감을 표현한다.

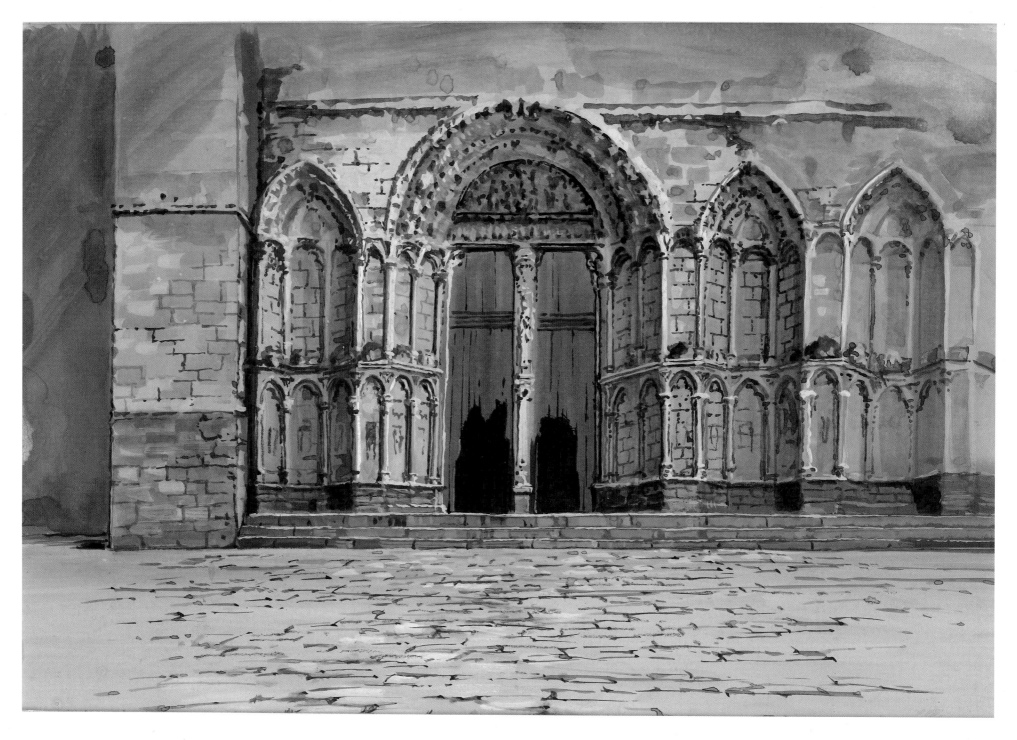

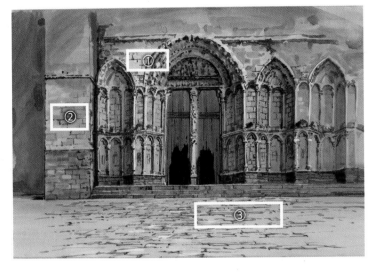

① 『감바의 모험』(18쪽 참조)부터 데 자키 오사무 감독과 협업해 작품을 만들기 시작하면서 "펜 선으로 그 려서 강조하는 일이 늘었어요."라고 이야기하는 코바야시 작가. 이번 작 품에서는 석조 건물의 들어가고 나 온 부분과 틈새를 묘사할 때 검은색 선을 효과적으로 사용했다.

평평한 돌바닥을 효과적으로 처리하기

③ 평평한 돌바닥을 묘사할 때도 원근감 표현이 중요한 포인트다. 앞쪽 은 돌과 돌의 간격을 넓게, 안쪽으로 갈수록 좁게 펜 선을 그린다. 그러 면 벽돌 크기에 차이가 생겨 원근감이 표현된다.

② 울퉁불퉁하지 않은 평평한 벽 면은 붓으로 벽돌에 대략적인 색 차이를 주며 그린다. 그 위에 펜 으로 벽돌 틈 사이 선을 그렸다. 이때 일부 벽돌만 펜 선으로 표 현하는 편이 더 설득력이 있다.

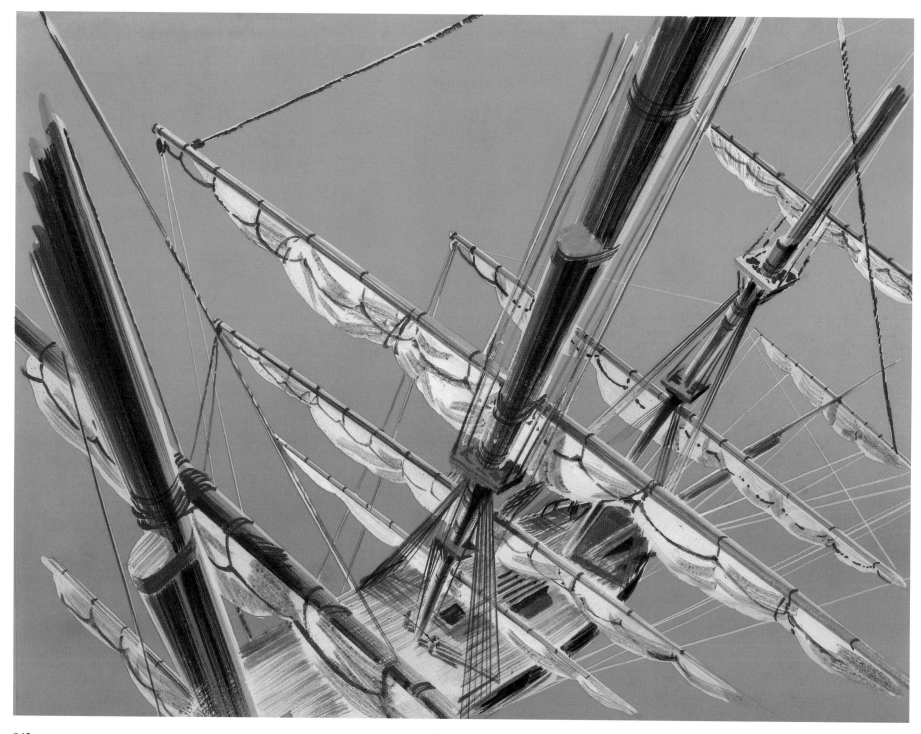

화면상의 효과를 우선시한다

① 돛대 사이 미묘하게 어긋난 원근법. "비뚤어져도 상관없어요. 그게 하나의 과장으로서 효과적일 때는 고치지 않고 그대로 두죠." 어디까지나 그림을 구성하는 데 효과적인가 아닌가가 수정 여부를 판단하는 포인트다.

② 범선 그림은 셀 위에 올린 '북※'이다. 원래는 파란색 배경이 아니었다. 광각 렌즈처럼 묘사한 범선 돛대의 높이를 표현하기 위해 음영을 강조했다. 그리고 그림자 부분의 바깥쪽에 역광으로 반사광을 더해 입체적(원기둥)으로 만들었다.

※ 북: 드로잉지에 그린 배경 위에 셀을 오려서 붙이는 것처럼 화면의 깊이감을 나타내기 위해 배경보다 앞쪽에 오는 그림을 따로 제작해 겹치는 것의 일본식 표현

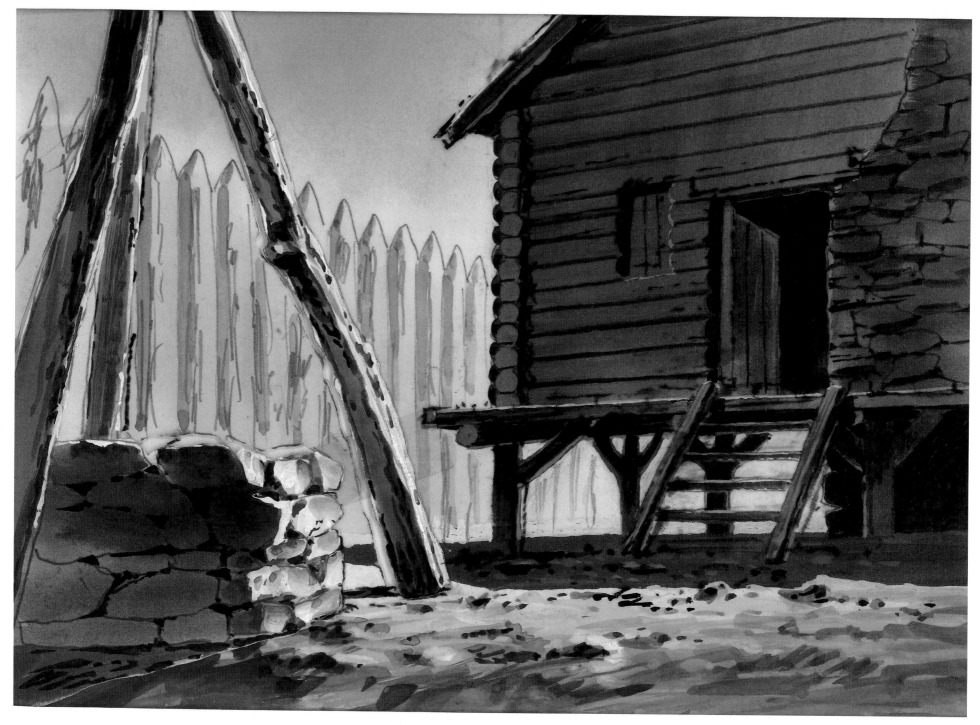

044

건물 외관은 그러데이션으로만

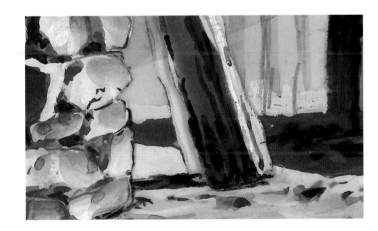

② 앞쪽 우물과 장대, 그보다 아래쪽 지면은 별도의 셀 위에 그렸다. 이를 '북'이라고 한다. 우물의 돌 틈새와 장대 나무의 그림자처럼 디테일한 부분은 굵은 펜으로 표현했다. 이로써 안쪽에 있는 오두막집과의 균형을 맞추었다.

① "여기서는 색이나 윤곽 부분에 힘을 빼고 보여 줘야 했어요. 강하게 그리면 음울한 세상이 되거든요. 여기서 힘을 빼면 공간이 넓은 듯한 느낌을 줄 수 있어요. 약하고 옅게, 하늘과 어우러질 정도로요."

MEMO

건물 외관을 그릴 때 벽면에는 간단한 그러데이션만 넣으면 돼요. 그리고 펜으로 그림자의 농도나 면적을 조절해서 그리면 질감과 원근감을 표현할 수 있어요. 다만 곧고 균일하게 선을 그리면 평면처럼 보이니 주의해야 해요.

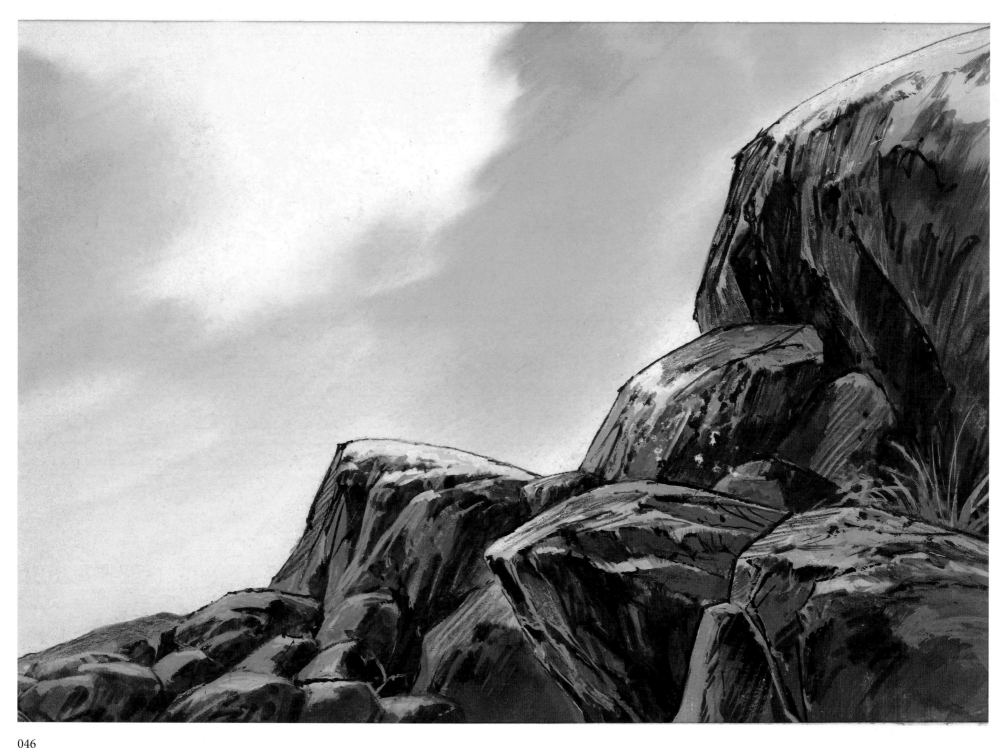

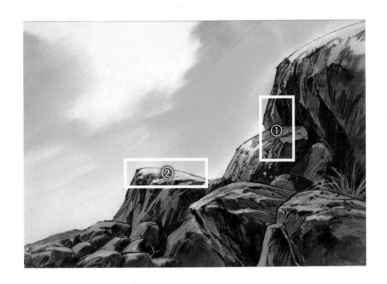

자연 법칙을 알고 이해하기

② 이 바위에 닿은 햇빛이 반사광이 되어 오른쪽 위에 있는 바위를 비춘다. 평소에 관찰하면서 알게 된 지식이다. 묘사할 때 이를 적용하면 그림을 더욱 설득력 있게 만드는 중요한 역할을 한다.

① 햇볕이 내리쬐는 바위. 빛이 닿지 않아 그림자가 지는 면은 아주 어둡게 만든다. "아래 바위가 살짝 밝아지는 것은 반사광을 받고 있기 때문이에요. 빛과 그림자의 원리이죠. 이를 경험하고 이해해 나가야 합니다."

MEMO

사진을 종종 참고하기도 해요. 하지만 자연에서 빛이 투과하는 방식에 존재하는 하나의 법칙을 잘 알아 두어야 합니다. 카메라는 기계적으로 옮겨 담기 때문에 사진에만 의존하면 마치 자신이 빛에 관해 잘 안다는 착각에 빠지게 되죠.

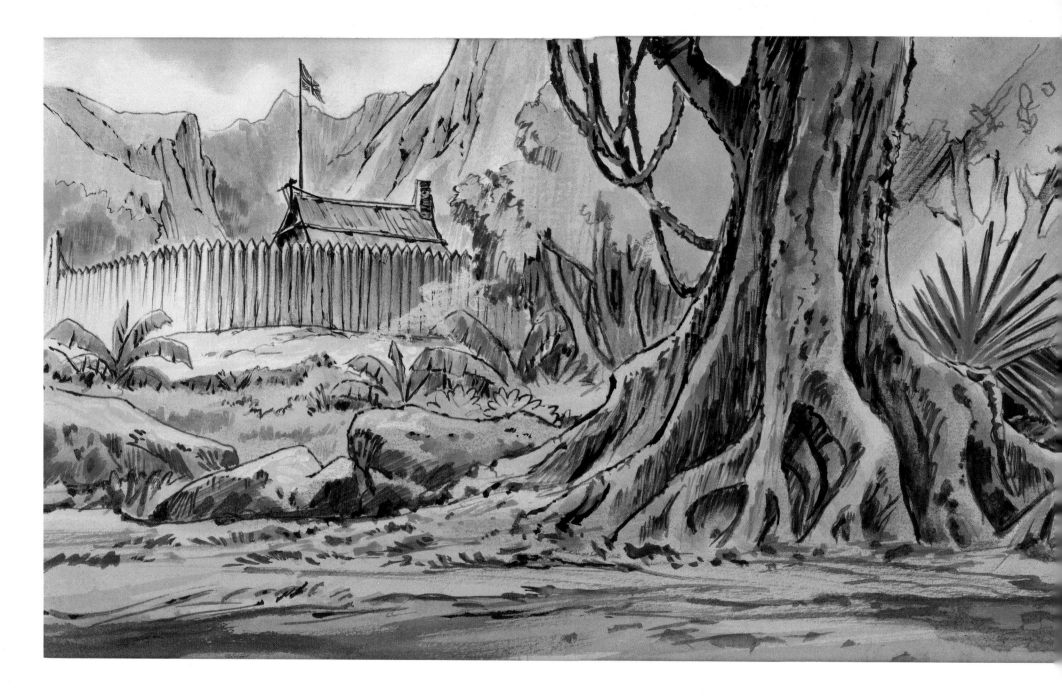

048

모든 것에 동일한 가치가 있다

① 이 그림 곳곳에서 회색 붓 터치가 보인다. "본편※에서는 이런 붓 터치가 없었어요. 제가 나중에 넣었거든요. 깊이감이 완전히 달라진 것을 볼 수 있어요."

② "저는 모든 것에 동일한 가치가 있다고 생각해요. 원래라면 있을 리 없는 윤곽선을 전부 그린 것도 이러한 생각에서죠. 배경도 하나의 실체로서 캐릭터와 동등한 존재감을 주고 싶어요."

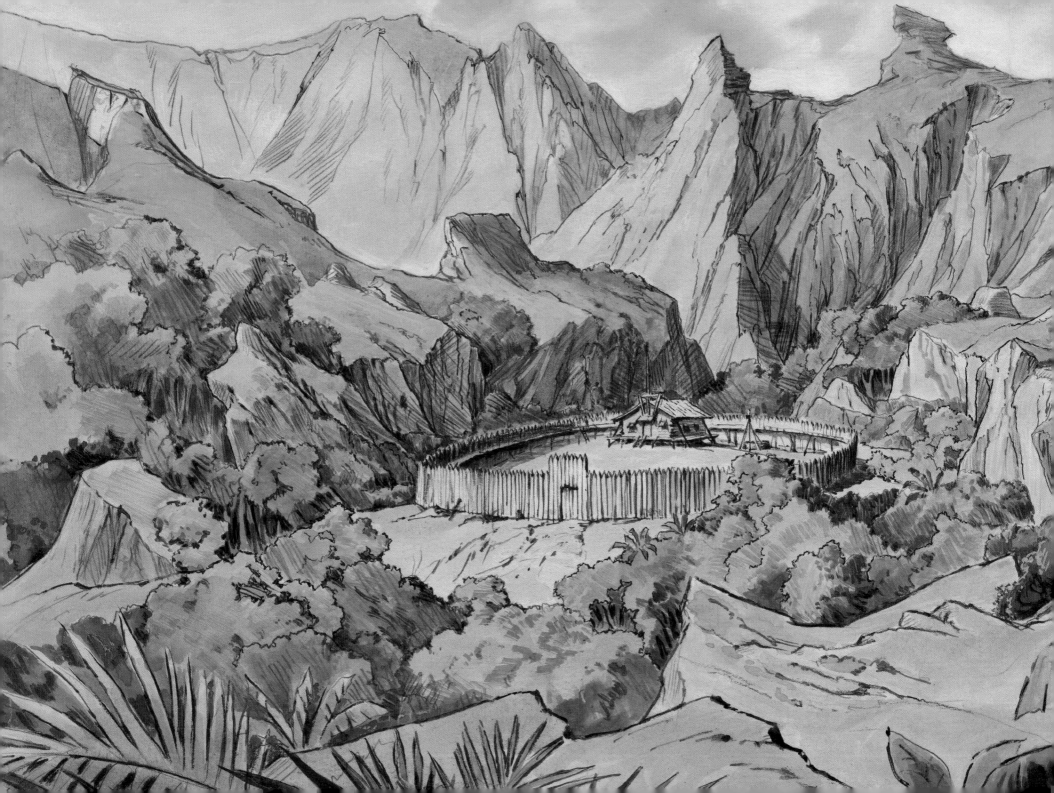

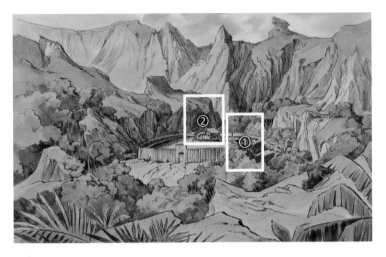

① "앞쪽과 중간, 안쪽이 잘 맞도록 의도해서 그렸어요. 각각의 경계마다 미세하게 힘을 빼기는 했지만요. 보통 안쪽에 있는 산을 더 부드럽게 그리죠. 하지만 그렇게 하지 않았어요."

앞쪽과 중간, 안쪽을 맞춰서 그릴 것

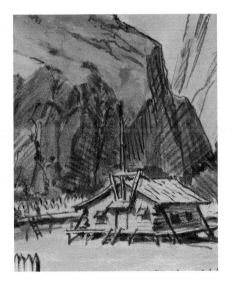

② 바위 표면의 그림자는 "실선을 뚜렷하게 그려서 아주 새까만 그림자를 표현하고자 했어요. 오두막을 묘사한 방식도 『감바의 모험』과는 다르죠. 사람 눈높이에서 본 풍경이니까 역동적이기보다는 사실적으로 묘사했어요."

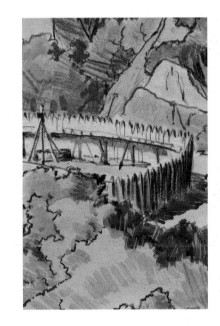

MEMO

앞쪽에서 안쪽으로 갈수록 묘사를 강하게 하면 이처럼 사물이 서로 겹쳐 보여요. 자칫 잘못하면 공간감이 무너져서 불쾌한 세계가 되고 맙니다. 아슬아슬하게 그렇게 되지 않는 선에서 완성하기 위해 도전한 거예요.

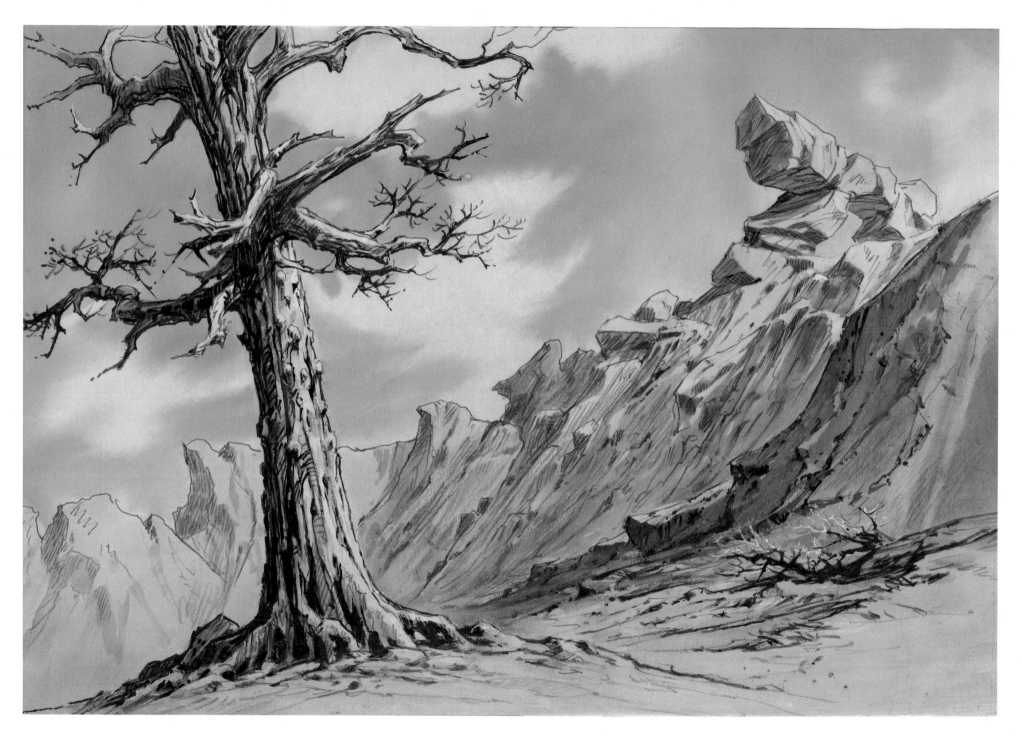

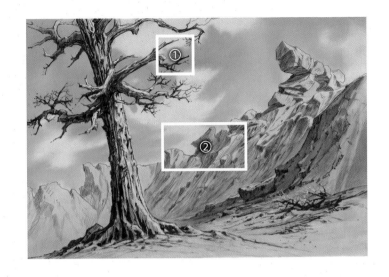

② 본편에서는 이 부분이 캐릭터를 그린 셀과 겹쳐져 있었다. "배경 그림만 놓고 보면 좌우 균형이 조금 안 맞아요. 그래서 바위(와 오른쪽 그림에 보이는 나뭇가지)를 보충해 넣었어요."

성장의 흔적을 재현하듯

① 코바야시 작가가 나무 잔가지를 그릴 때는 대부분 밑그림을 그리지 않는다. 나무 전체 균형을 보면서 붓을 놀린다. 마치 나무가 자라난 역사를 보듯이 가지를 그려 나간다. 평소에 주변 환경과 자연을 관찰하는 힘이 여기서 나타난다.

MEMO

배경을 그리는 일반적인 방법에서 분위기를 표현할 때는 안쪽을 흐릿하게 그립니다. 그렇지 않으면 공간이 숨 막히게 느껴지기 십상이죠. 보통 배경을 그릴 때는 편안한 분위기와 넓은 공간감을 나타내고 싶어요. 다만 숨 막히는 세계가 배경인 『감바의 모험』에서는 그렇게 하지 않았어요.

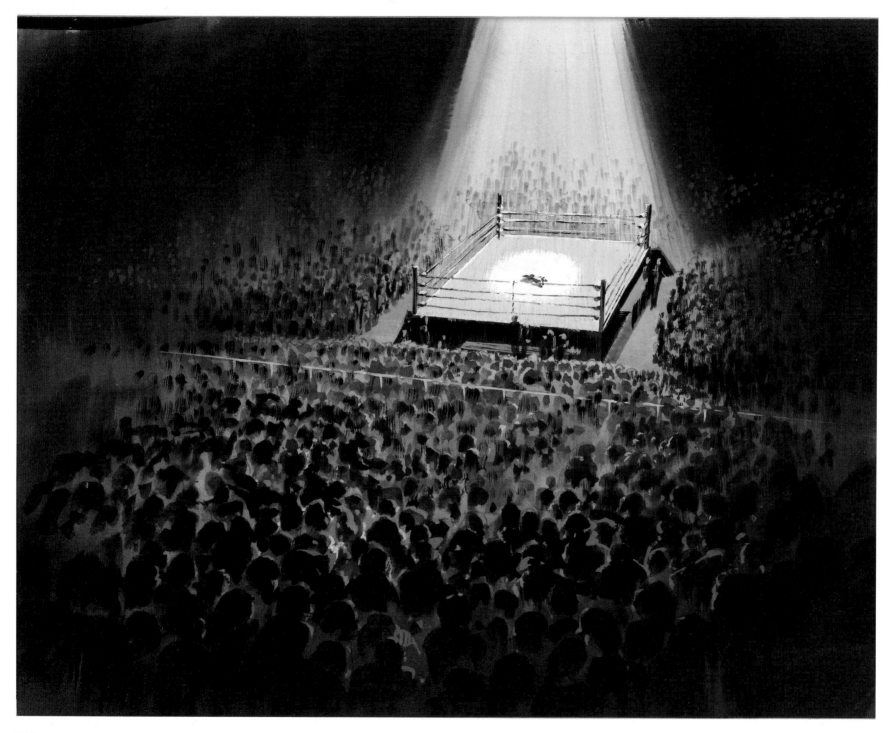

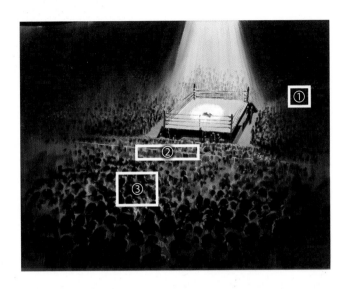

① 밝은 링을 사이에 둔 안쪽 객석. 여기는 빛과 대비를 이루도록 극단적인 어둠으로 표현했다. 이곳을 앞쪽 객석과 똑같이 묘사하면 객석 전체가 평면적으로 보이게 된다.

가득 찬 관객을 입체적으로 묘사하기

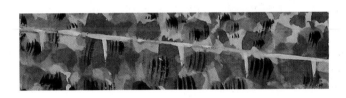

② 객석 앞쪽과 안쪽을 나누는 철책. 이것을 그리면 객석 앞뒤로 공간이 표현된다. 게다가 링 위쪽에서 빛이 집중적으로 쏟아져 내린다. 즉 단순히 울타리를 묘사할 뿐만 아니라 객석의 깊이와 너비를 표현하고 있다.

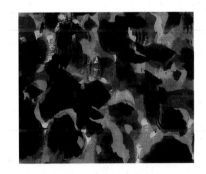

③ 객석 분위기를 중시하며 묘사했다. "관객의 머리 형태는 제대로 그리고 어깻죽지 쪽으로 내려가면서 색깔을 옅게 그렸어요. 그러면 관객 한 명 한 명이 겹치지 않고 돋보여요. 경기장 조명이 관객들 사이를 비추고 있는 거죠."

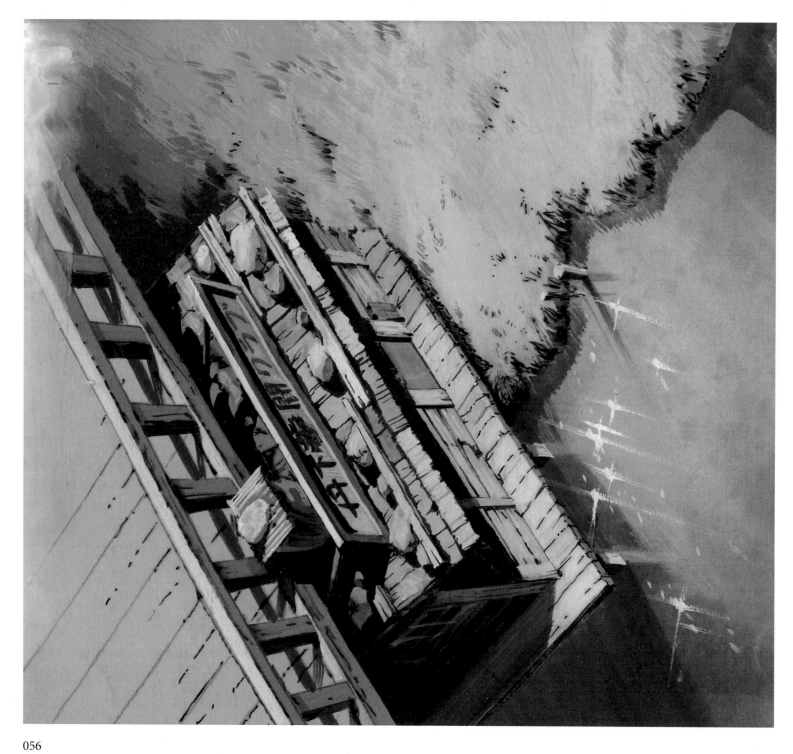

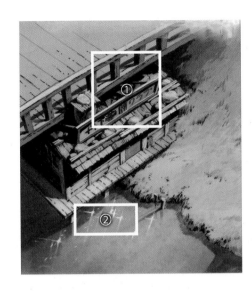

개인적인 경험이 묘사를 통해 살아난다

② 데자키 감독의 대명사라고도 할 수 있는 투과광 처리를 본뜬 묘사. "제 놀잇거리예요. 셀로 하면 밋밋해지니까 여기는 훨씬 강하게 표현하고 싶어서 배경 그림에 그려 넣었어요."

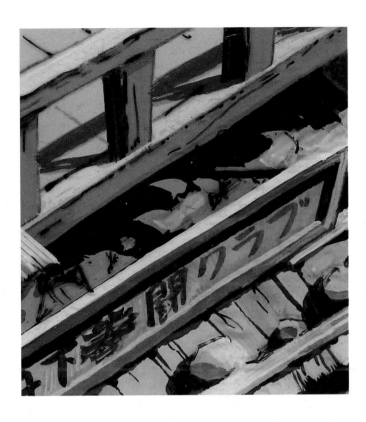

① "판잣집 같이 보이는 권투 클럽에는 제 감정이 이입됐어요. 개인적으로 이러한 생활 환경이 친숙했거든요. 지붕 위에 놓인 돌을 비롯하여 전쟁 이후 황폐하게 불탄 자리에 함석 지붕과 판자 조각을 주워 모은 이미지예요. 지금은 찾아볼 수 없는 정경이네요."

MEMO

데자키 오사무 감독과의 만남은 애니메이션 미술에 대한 저의 탐구심과 모험심을 크게 자극했어요. 작품마다 새로운 표현에 도전했죠. 기법에 의존하지 않고, 직관과 새로운 발견으로 가득 채운 표현을 시도할 수 있었습니다.

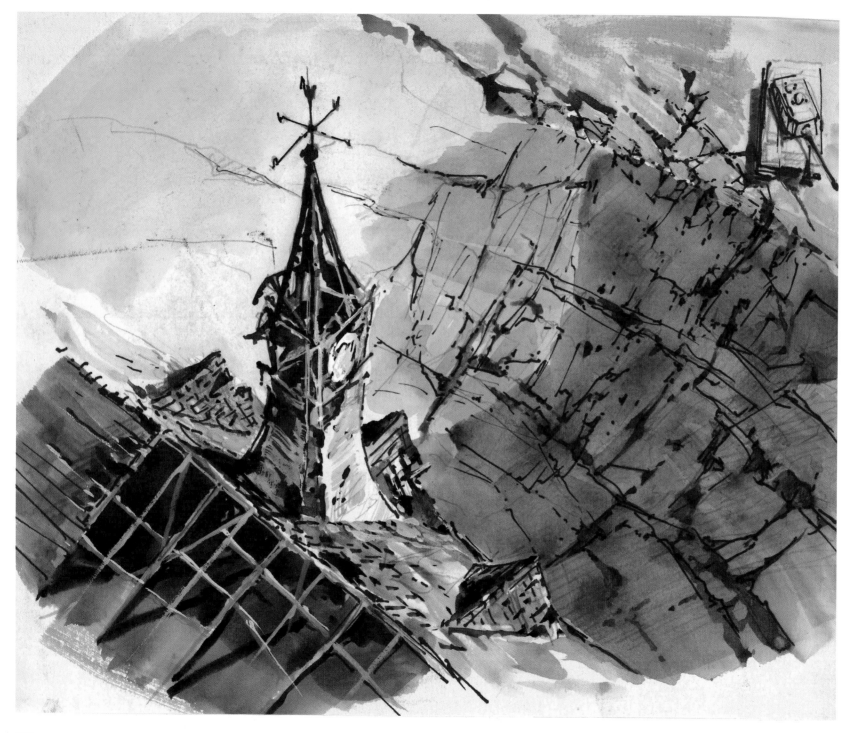

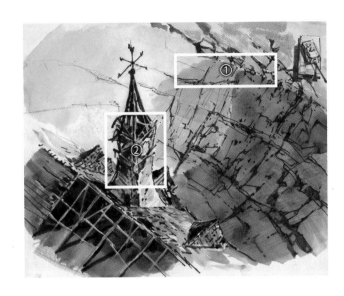

① "직선에 신경을 많이 썼어요. 곡선으로는 지면의 딱딱함이 표현되지 않죠. 직선을 연결해서 평평하고 단단한 지면이 붕괴되는 과정을 의식적으로 표현한 거예요. 설정 안에서 장면을 이해하고 상상력을 조합해 그림을 그려 내죠."

창작하는 즐거움

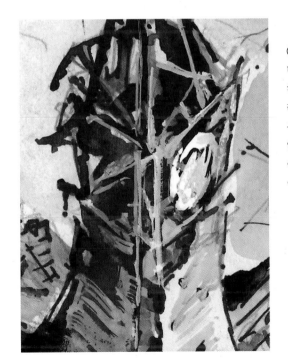

② 이것은 작품이 아닌 스태프들이 배경 작화에 참고하는 견본 미술 보드다. 따라서 여기서 코바야시 작가는 완성된 형태로 채색하지 않았다. 일부러 대강 칠하여 자유롭게 그릴 수 있는 여지를 남겼다.

MEMO

카메라에 찍혀 있는 현실에 자꾸만 의지하면 상상력이 점점 떨어져요. 결국 창작하는 재미를 모두 빼앗기고 말죠. 기계와 디지털을 부정하는 게 아니에요. 더욱 '생생하게' 가공해서 실사 영상을 모방하는 데 그치지 않는 그림을 그렸으면 해요.

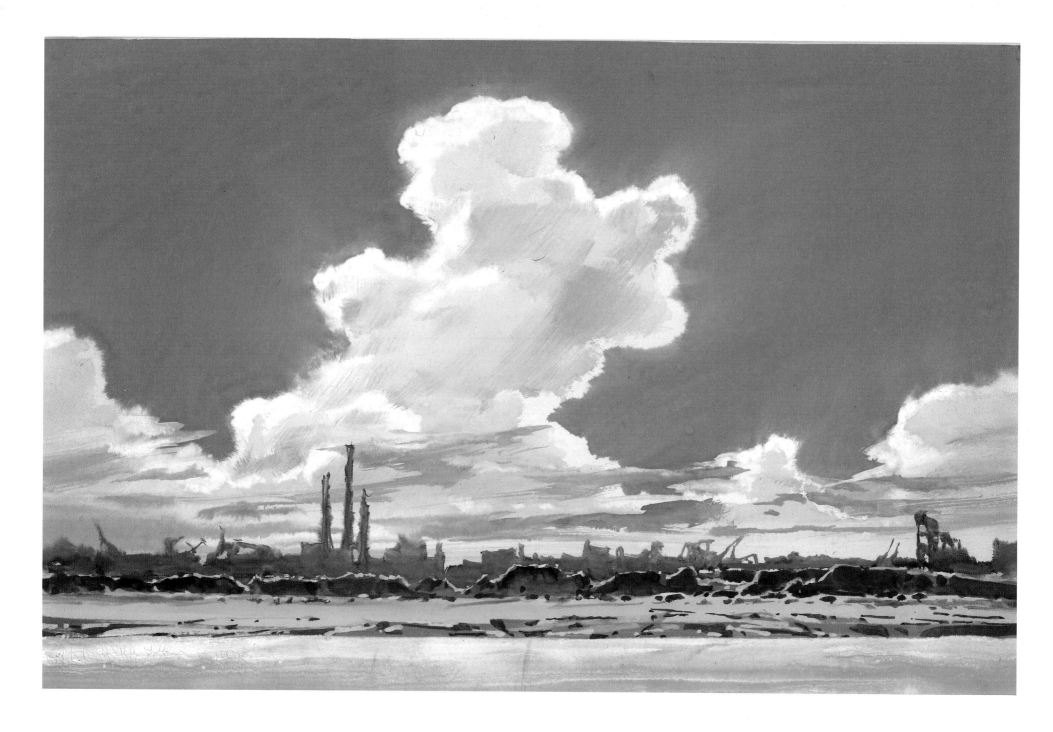

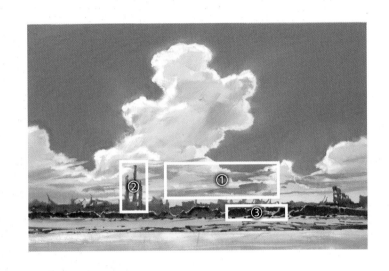

거친 붓 터치로 만드는 황폐한 분위기

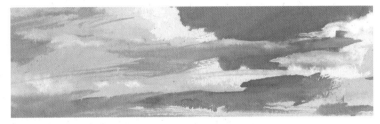

① "구름 실루엣이 파란 하늘에 지지 않아요. 게다가 명암도 넣어서 원근감을 표현했어요. 그것이 서서히 아래로 흘러가서 지면으로 이어지는 거죠. 여하튼 이 컷의 배경 그림은 거칠게 마무리하려고 했어요."

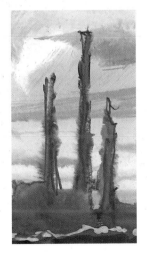

② 저 멀리 보이는 건물 실루엣. "기존 레이아웃에는 없었어요. 위치 관계 정도는 있었을지도 모르지만요. 안쪽에는 아무것도 그리지 않았어요. 이런 것들을 더하면 그림의 깊이를 강조할 수 있죠."

③ "(폐허가 된 세계여서) 거칠게 미완성 상태로 남겼어요. 앞쪽에는 붕괴된 건물의 존재감을 드러내고 싶었어요. 그러려면 너무 많이 그려서는 안 되죠."

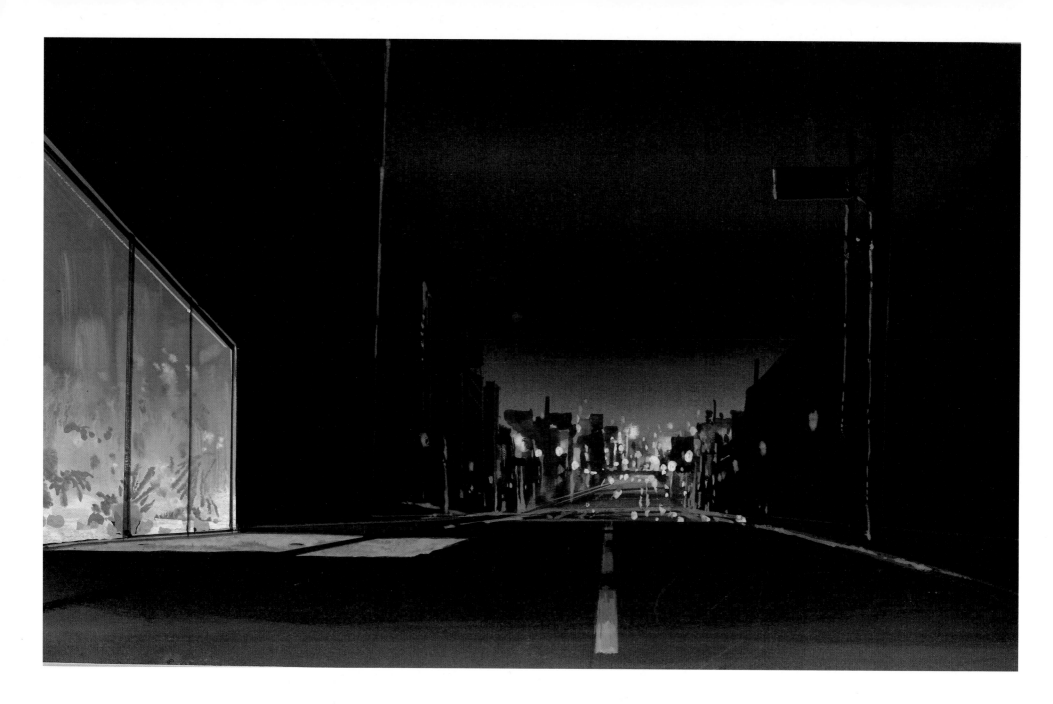

딱딱한 직선 대신에 과감한 붓 터치로

① "보통은 자를 이용해서 창틀을 그릴지도 모르죠. 하지만 그런 활력 없는 선은 전혀 감흥을 불러일으키지 못해요. 붓으로 그리는 선에는 감정이 그대로 드러나거든요. 딱딱하고 정확한 묘사는 감정 표현에 적합하지 않다고 생각해요."

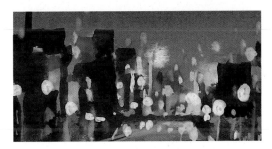

② "보통 에어브러시로 뿌려서 빛을 표현하기도 해요. 그런데 이 그림에서는 일부러 거칠게 표현했어요. 그게 감정을 자아내니까요. 이러한 디테일을 오시이 마모루 감독은 허용해 주었어요. 좋게 받아들여 준 훌륭한 분이었어요."

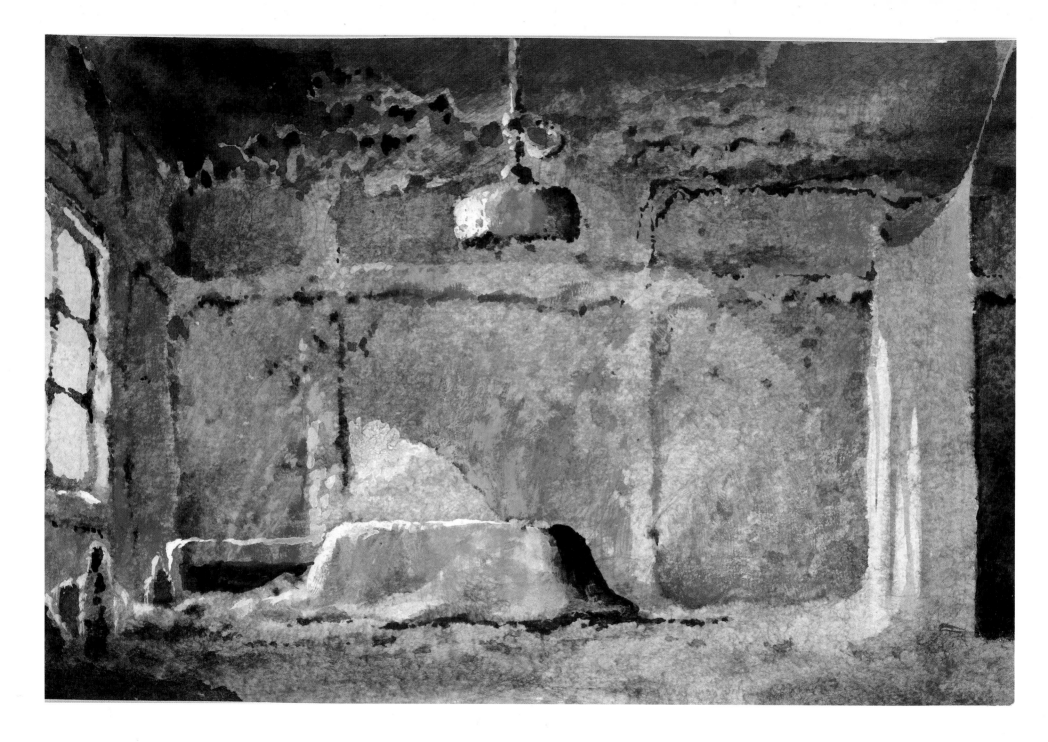

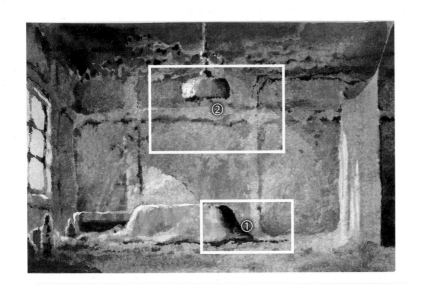

우연을 이용해 표현한 '곰팡이 방'

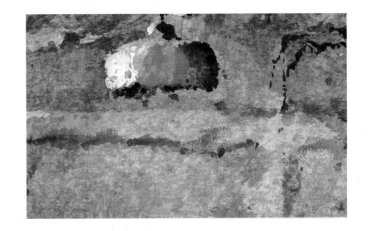

① "종이 위에 물감을 듬뿍 올리고 마른 종이를 눌렀다가 떼어 내요. 그러면 종이 표면이 울퉁불퉁해지죠. 그것을 몇 번이고 반복해요. 거친 종이 표면을 살리는 형태로 곰팡이가 핀 방의 이미지를 만들었어요."

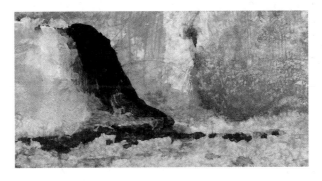

② "심리적 효과를 불러일으키는 물감 기법이에요. 어려운 말로는 '데칼코마니※'나 '프로타주※'라고 하죠. 요컨대 계산하지 않고 만드는 그림 표현이죠. 옛날부터 관심을 많이 두던 기법이에요."

※ 데칼코마니: 물감이나 잉크를 종이에 칠하고, 이를 접었다가 펼침으로써 우연한 무늬를 만들어 내는 기법
프로타주: 울퉁불퉁한 물체 위에 종이를 올려놓고 연필 따위로 문질러 그 모양을 본뜨는 기법

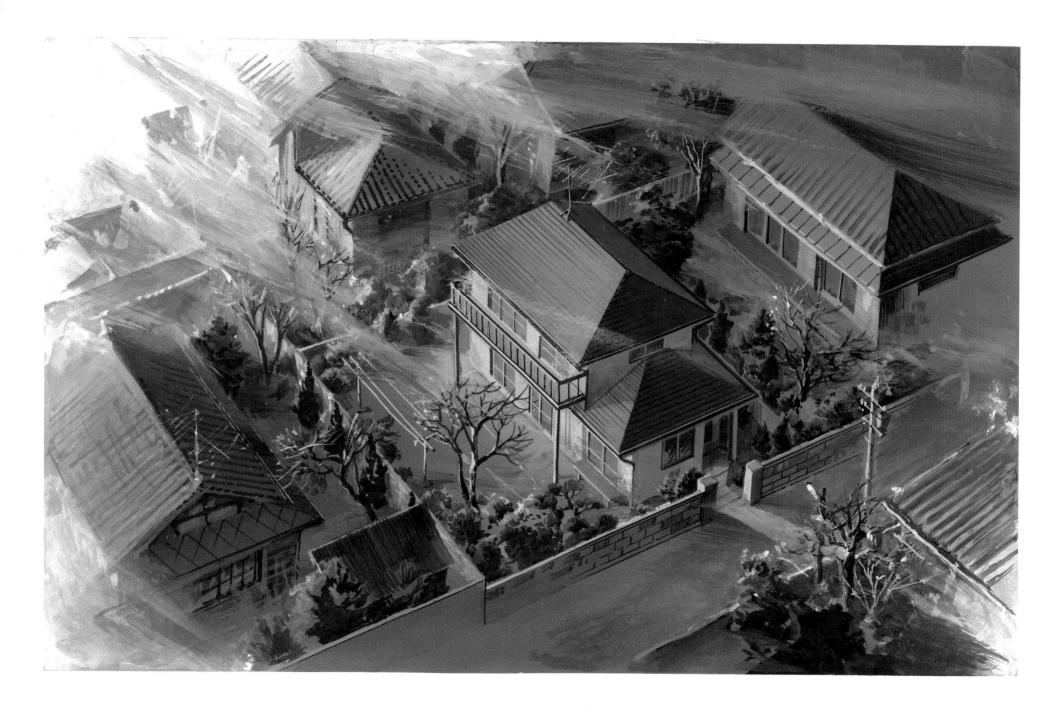

① 빛이 어떻게 비치는지 정확히 계산하여 채색했다. 색으로만 표현하는 데 그치지 않고 지붕면마다 실선도 그려 넣었다. 이 선들로 입체감을 주었다. 선 끝을 흐리거나 끊어서 빛이 비치는 방향을 표현했다.

난반사하는 빛이 드라마를 만든다

② 모로보시네 집을 그린 배경 그림이다. 뭐 하나 특별할 것 없는 평범한 주택가다. "여기(입사광)를 과감하게 표현했어요." 이 부분은 본편 방영 후에 추가했다. "애니메이션 본편을 빛과 그림자가 만드는 드라마라고 생각했어요. 난반사되는 다양한 빛을 이용해서 드라마를 강조해 본 거죠."

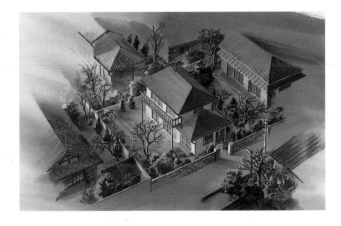

본편 제작 당시 원화.
비교해 보면 코바야시 작가가 이야기한 '드라마'가 보인다.

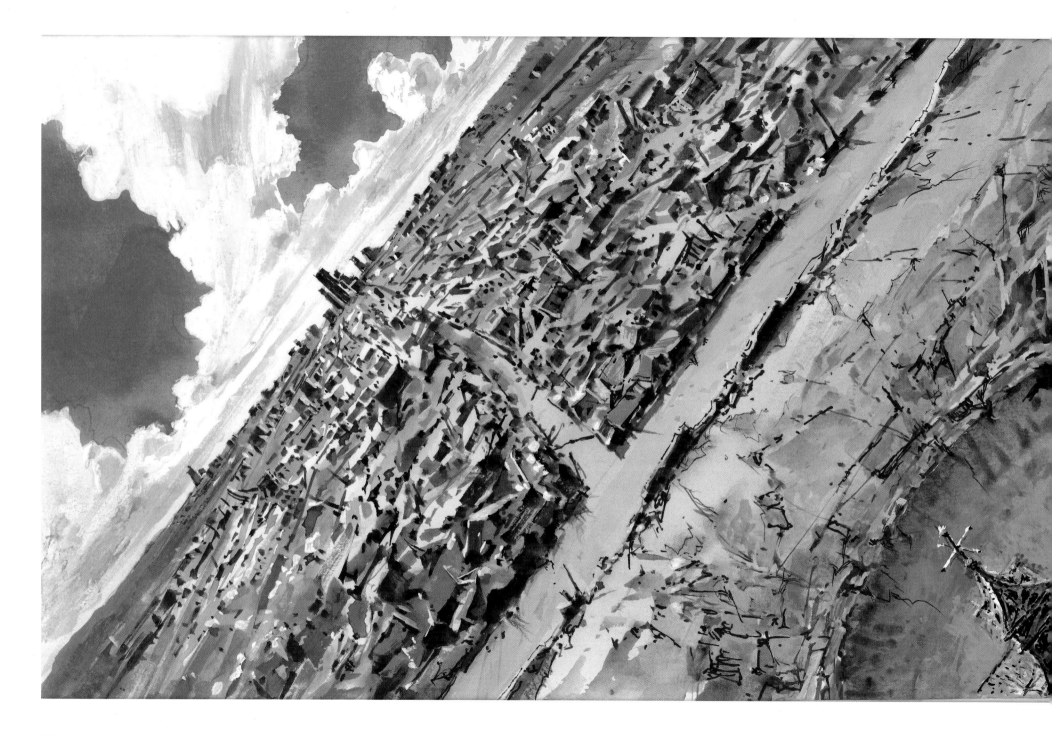

미완성과 거칠음의 매력

① 황폐한 거리의 건물은 거칠게 채색한 지붕과 그림자로 표현했다. "제 주특기인 거칠음과 격렬함이 작품 설정과 잘 맞아떨어졌어요."

② 무너진 도모비키 고등학교의 시계탑. "그러데이션을 넣지 않고 일부러 거친 붓 자국을 남겼어요. 미술 보드란 원래 이런 거라고 생각해요."

MEMO

애니메이션 미술에는 항상 한계가 있어요. 하지만 미완성에서 오는 가능성이나 거친 매력을 항상 염두에 두면서, 사람의 숨결과 붓 터치가 주는 생생함을 남기고 싶어요. 그것이 그림에 생명력을 불어넣으리라 믿어요.

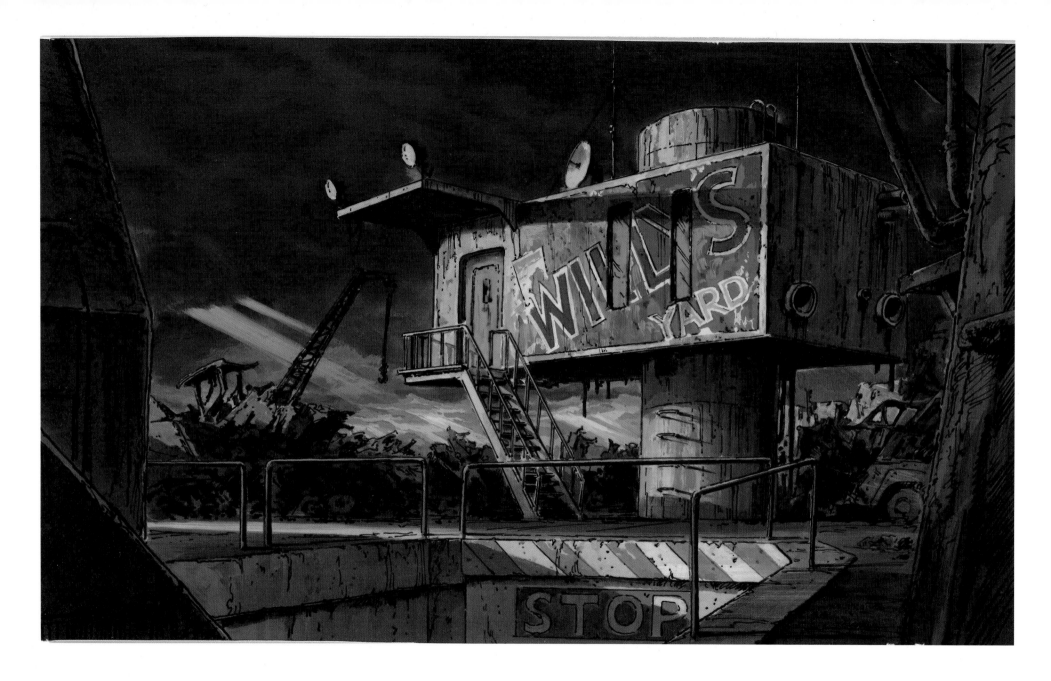

검은색 윤곽선을 일부러 강하게 넣기

① "이때는 보색 조합을 의식했던 것 같아요. 그동안 쌓아온 경험을 바탕으로 지금까지 시도할 수 없었던 기법을 사용했어요. 다만 자칫하면 기분 나쁘게 기교를 부린 것처럼 보일 수 있는 배경이죠. 보통은 이렇게 하지 않아요(웃음)."

② 이 작품에서는 마커와 볼펜으로 윤곽선을 그려 넣은 셀을 배경 그림 위에 겹쳤다. 건물과 금속이 돋보이게 하기 위함이다. 기존의 배경 그림에 그려 넣는 윤곽선보다 선명하게 발색된다. 이로써 배경의 존재감이 강조된다.

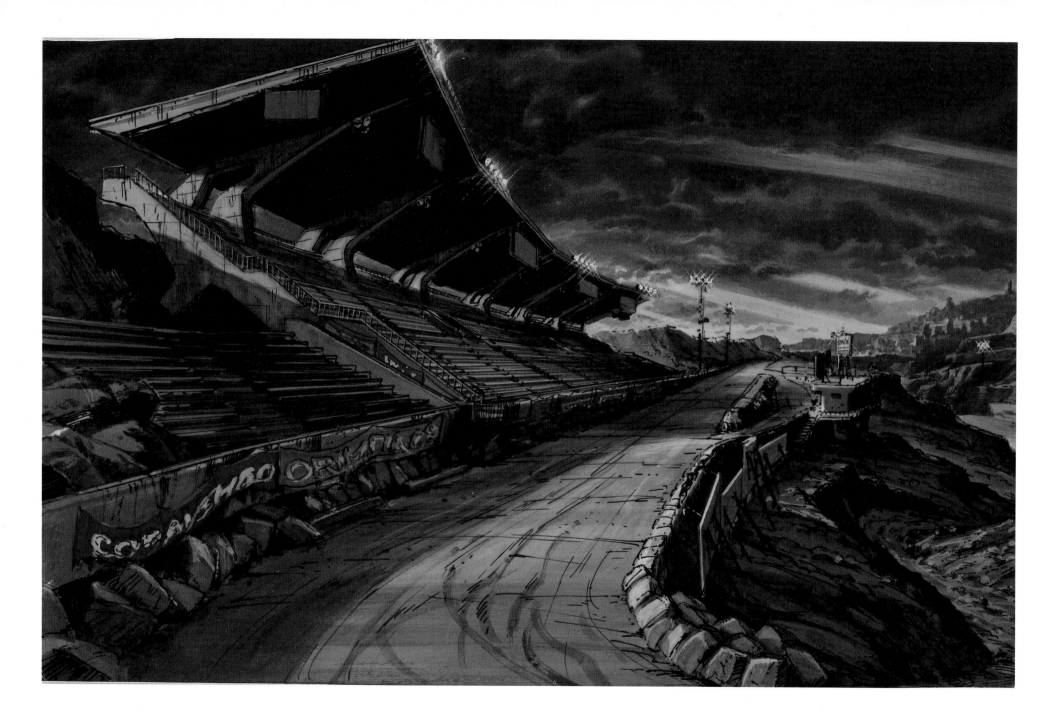

점을 잇는 윤곽을 의도적으로 시험하다

① 배경 이론에 따르면 안쪽은 약하게 표현한다. 하지만 여기서는 가장자리까지 선명하게 그려 넣었다. "(선의) 강약에는 한계가 있지만 크기의 크고 작음은 한없이 가능하죠. 앞쪽에 선 밀도를 높여 존재감을 강조했어요."

② 인공물의 존재감이 인상적이다. "펜으로 사선을 넣어서 바위에 진 그림자를 표현했어요. 그래서 스탠드 객석도 제대로 강조하지 않으면 묻혀 버리죠."

MEMO

『비너스 전기』에서는 윤곽선 그리는 방법을 여러 가지로 시험해 봤어요. 선을 잇거나 끊었을 때 나타나는 인상 차이를 확인해 본 거죠. 뚝뚝 끊긴 선은 점에 가까워져요. 점과 배경 그림이 어우러지게 하는 효과를 의도적으로 주었습니다.

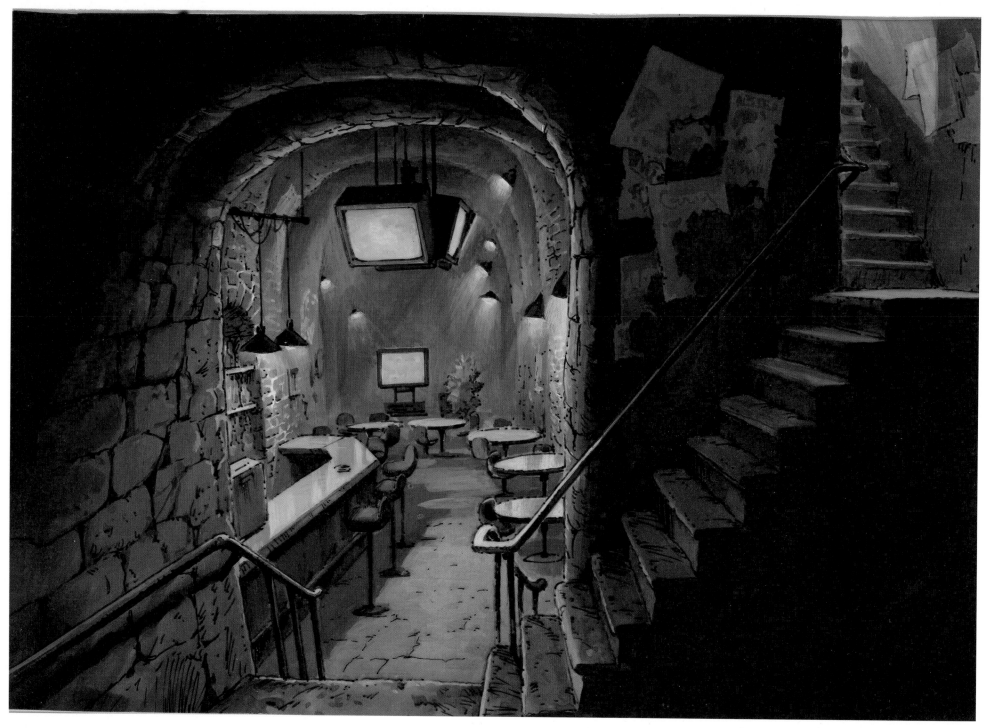

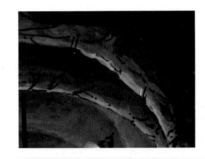

어두운 배경에서의 윤곽선 효과

① 이 작품의 배경 미술은 펜으로 그린 윤곽선이 특징이다. 이 효과가 두드러지는 부분이 가장 돋보인다. 벽에 드리운 그림자는 그대로 두고 난간과 난간에 드리운 그림자에 선을 그려 넣었다. 검은색이 한층 강조되어 거리감이 나타난다.

② 보통 그림 안쪽에서 인물이 움직일 경우 앞쪽 계단부터 아치 부분까지는 주로 북으로 처리한다. 하지만 이 장면은 한 장의 그림으로 마무리했다. 아치가 포개진 부분의 표현과 명암으로 공간의 깊이를 강조했다.

MEMO

배경 미술에서 펜 선(검은색 윤곽선) 그리기는 배경이 어두울수록 효과적이에요. 게다가 배경 그림의 윤곽을 따라 셀 위에 선을 그리면 검은색이 더욱 돋보이죠. 어두운 배경이지만 보는 사람이 실루엣과 들어가고 나온 데를 인식하게끔 할 수 있어요.

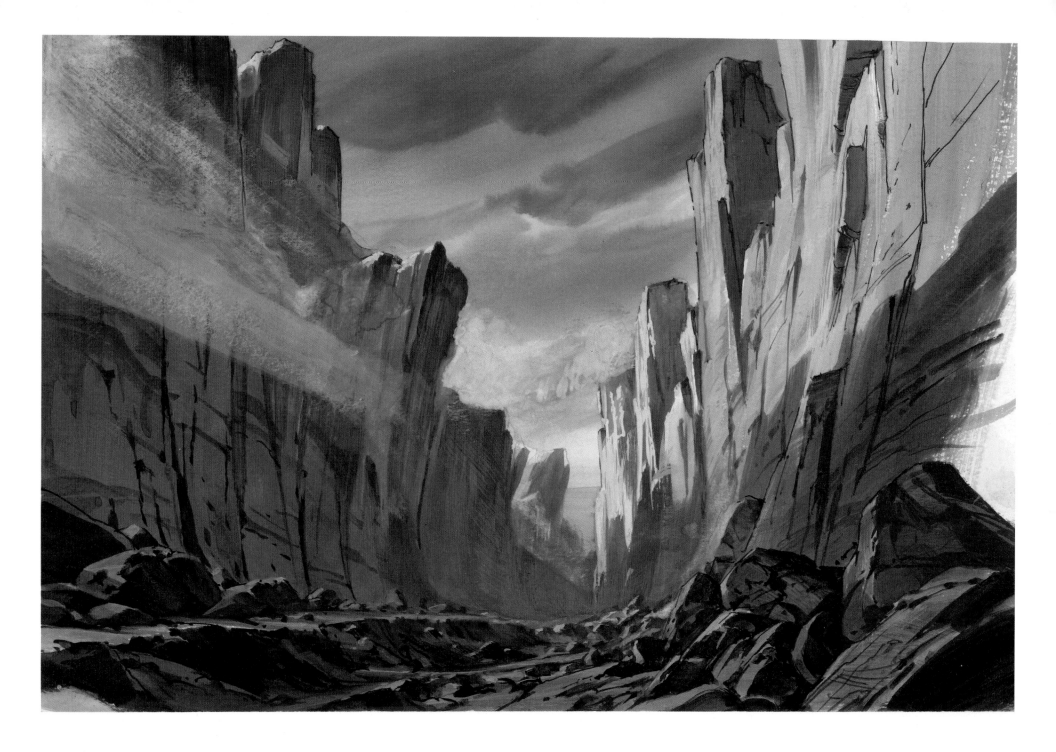

앞쪽에서 안쪽으로 시선을 유도하다

① "저로서는 흔치 않은 일이지만 이론대로 안쪽을 약하게 그렸어요. 이 배경에는 펜선을 그린 셀을 겹치지 않았어요. 지금까지 소개한 배경 그림보다 전체적으로 차분한 느낌이 들어요."

② 실은 본편에 왼쪽 위로 들어오는 입사광은 없었다. 나중에 코바야시 작가가 추가한 것이다. 바위산 정상의 빛나는 부분에 호응하듯 골짜기에 드리운 그림자에도 빛을 넣었다.

③ 그림 양쪽에 우뚝 솟은 절벽과의 균형을 맞추기 위해 꼼꼼하게 묘사한 앞쪽 바위. 바위 표면에 명암을 넣어 오른쪽 앞에서부터 안쪽으로 시선이 쉽게 이동하도록 설계했다.

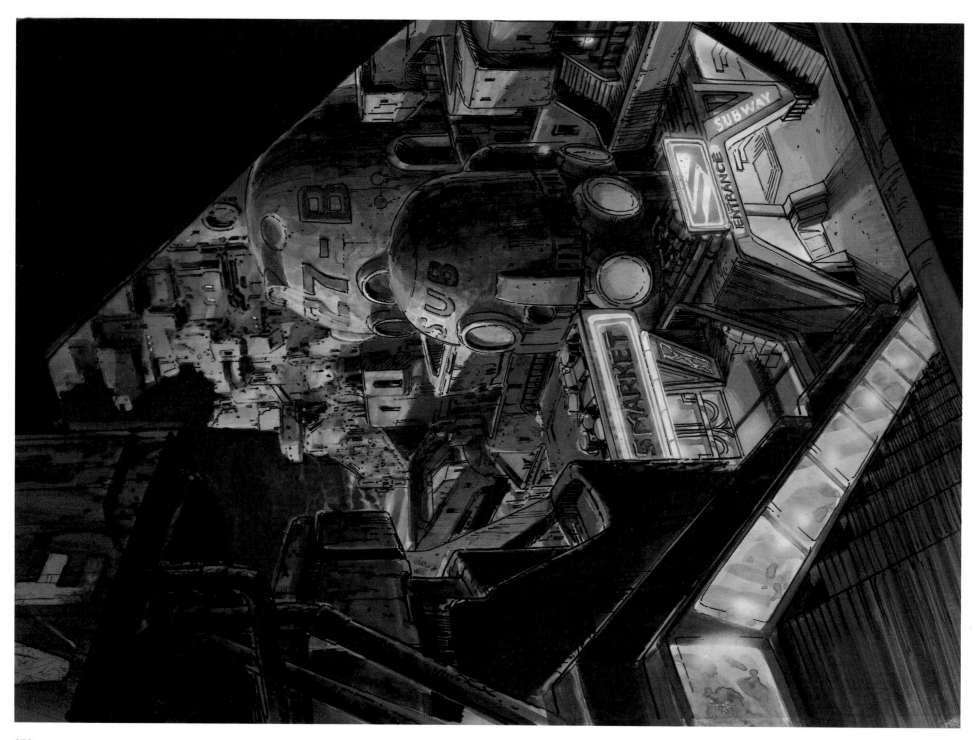

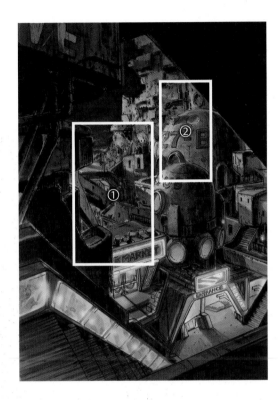

이 작품은 야스히코 요시카즈 감독의 개성이 잘 드러난 듯해요. 거기에 맞춰서 제 나름대로 여러 가지 도시 공간을 그려 봤죠. 감독의 의도를 따르는 동시에 "더 나아가자!"라고 생각했던 기억에 남는 작품 중 하나입니다.

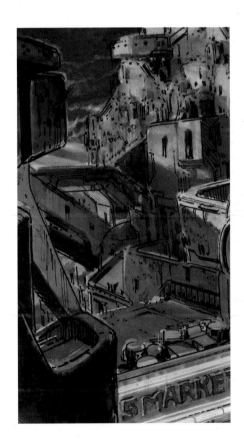

감독의 의도에 자신의 아이디어를 얹는 법

① "안쪽에는 복잡하고 울퉁불퉁한 건물이, 중간에는 구조물이, 그 앞에는 마켓 등 요소가 섞여 있어요. 게다가 그림자처럼 막고 있는 건물도 앞쪽에 있죠. 보통은 실패하는 레이아웃이에요. 그런데도 시도했다는 건 애니메이터이기도 한 야스히코 감독의 대단한 점이죠."

② 검은색 펜 선으로 그린 효과가 인상적인 부분. 안쪽 벽면에 있는 배관 그림자는 꼼꼼하게 채워서 칠했다. 구형 건축물 벽면에 넣은 검은색 선을 중간중간 끊어서 둥근 면의 느낌을 살렸다.

흘러가듯이 생긴 우연성 활용하기

① 대각선 위에서 쏟아지는 빛은 종이의 바탕색 (흰색)으로 표현한다. 한편, 세세한 부분은 장식을 채색한 후에 흰색으로 칠한다. 그러면 장식 디테일이 돋보인다.

② "나뭇가지와 잎에 쏟아지는 빛은 붓으로 물감을 가볍게 훑어내듯 그렸어요. 닿는 대로 선을 그렸죠. 흘러가는 듯이 생기는 우연을 바라면서 그렸어요. 정성을 들이면 우연성이 사라져서 아쉬워요."

③ 코바야시 작가는 사물과 사물이 겹치는 경계를 신경 써서 표현한다. 배경 그림자를 난간에 닿기 직전까지만 그려 경계가 흐릿한 부분(흰색 선)이 돋보인다.

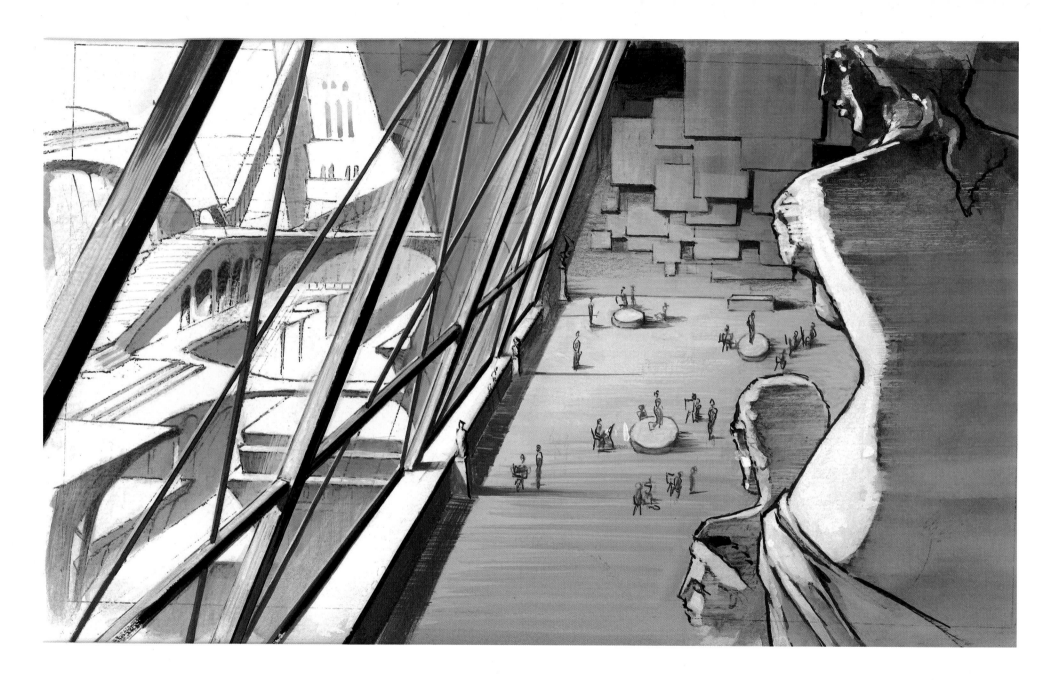

082

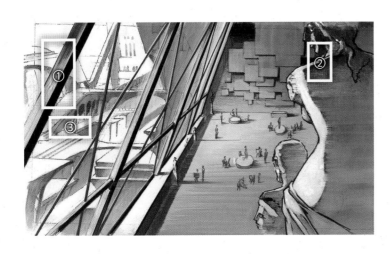

빨간색으로 그림자를 묘사하는 시도

① 강렬한 인상을 주는 빨간색이지만 빈틈없이 칠하지는 않았다. "빨간색을 강하게 보여 주니까 빨갛지 않은 부분도 붉은 듯한 느낌이 들어요. 하얀빛에 드라마가 생기는 거죠."

③ "창밖 묘사에는 일절 빨간색을 넣지 않았어요. 무대와 그렇지 않은 장소를 명확하게 구분하고 거리감을 주었어요."

② "그림자에도 빨간색을 넣었어요. 야심 찬 시도였죠. 그 결과 모든 물체가 강한 존재감을 나타내고 있어요."

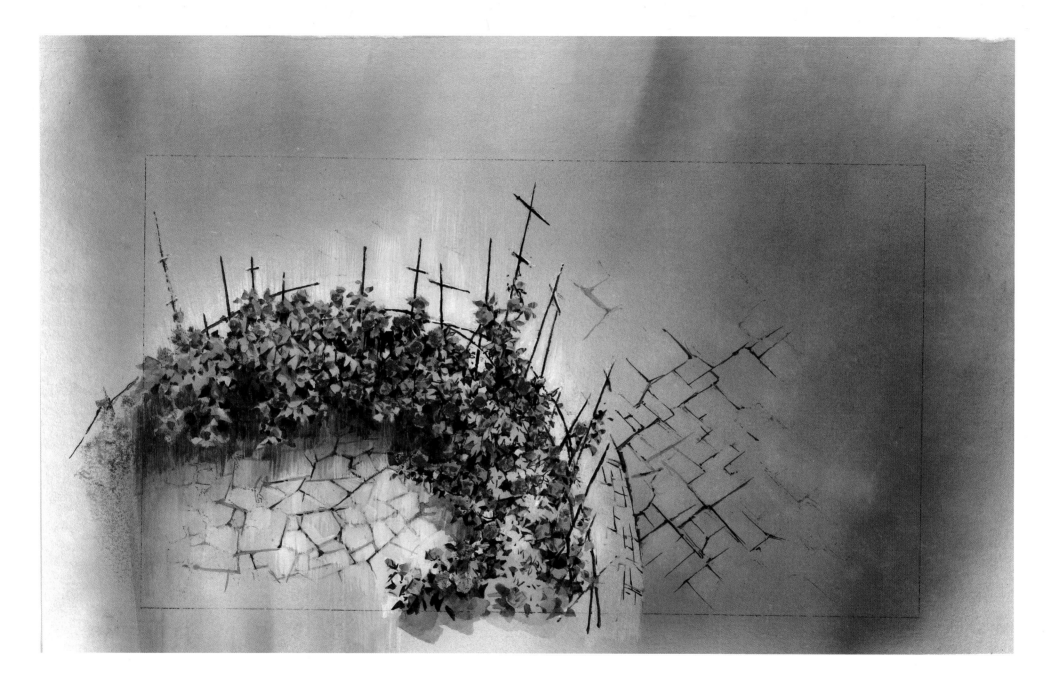

084

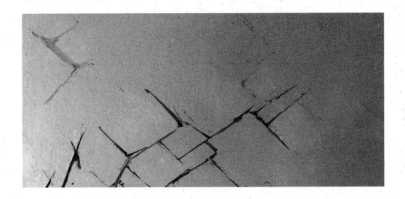

명암과 농담으로 시선을 유도하다

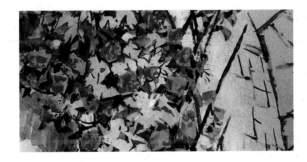

① "평평한 돌바닥이 밋밋해 보이지 않도록 질감을 표현하고, 필요한 설명이 그림으로 나타나도록 했어요. 돌의 틈새를 그린 선이 보는 사람의 시선을 장미 쪽으로 유도하고 있죠. 강약을 조절해서 그리면 가능해요."

② "무대의 스포트라이트가 이쪽을 비추는 게 이 그림에서 의도한 바예요. 반면 주위(오른쪽)는 표현을 다소 절제했어요. 명암이나 농담을 고려하며 어떻게든 밋밋하지 않게 그려야겠다는 마음이 늘 있어요."

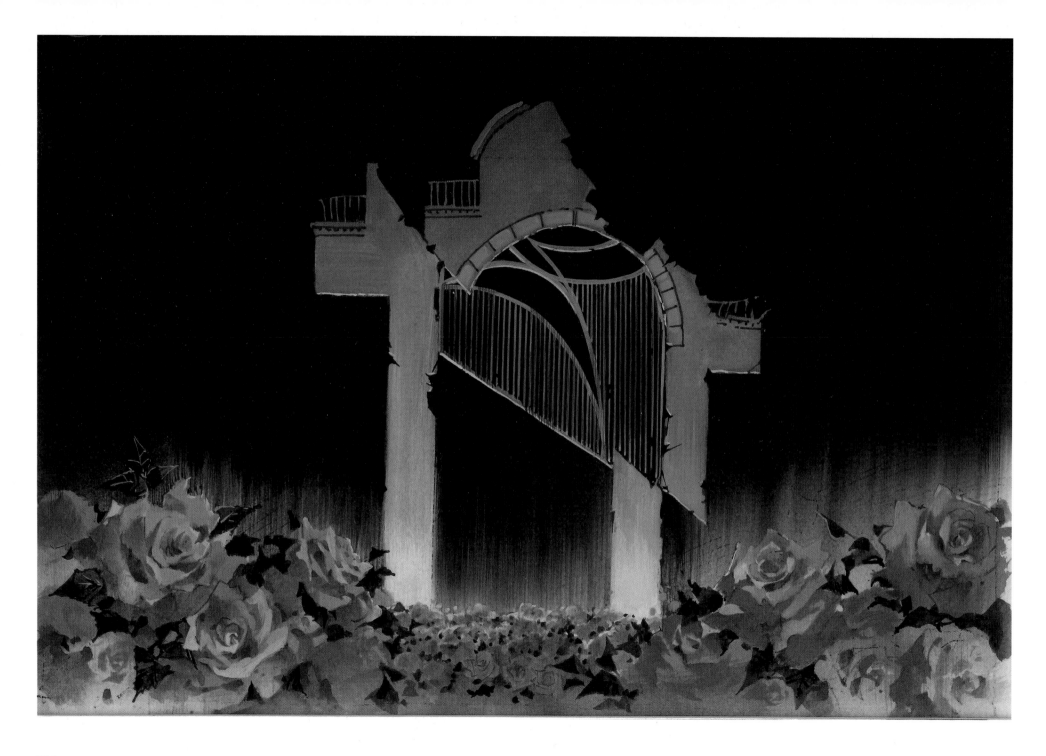

거침없는 한 획이 주는 힘을 활용하다

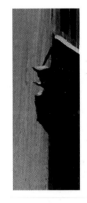

① "그야말로 가상 세계였어요. 나가하마 히로시 감독이 창작한 훌륭한 디자인이었죠. 저는 거기에 부서지거나 무너질 듯이 깨져 있는 디테일을 더했어요."

② "장미 묘사는 저에게 온전히 맡겨졌어요. 그런데 이러한 분위기의 그림은 단시간에 끝내 버려요. 거침없는 한 획을 활용해야 그릴 수 있죠. 정성을 들인다 해도 괜히 신경만 쓰일 뿐 잘 그려지지 않아요."

MEMO

카메라는 피사체를 감정 없이 그대로 담아냅니다. 반면 사람에게는 자기만의 관점과 취향이 있으며 능력의 차이도 있죠. 물론 재현 능력 면에서는 카메라보다 부족하지만요. 다만 사람의 부족함이 우연이나 깨달음으로 이어지기도 해요. 이는 장점인 셈이죠.

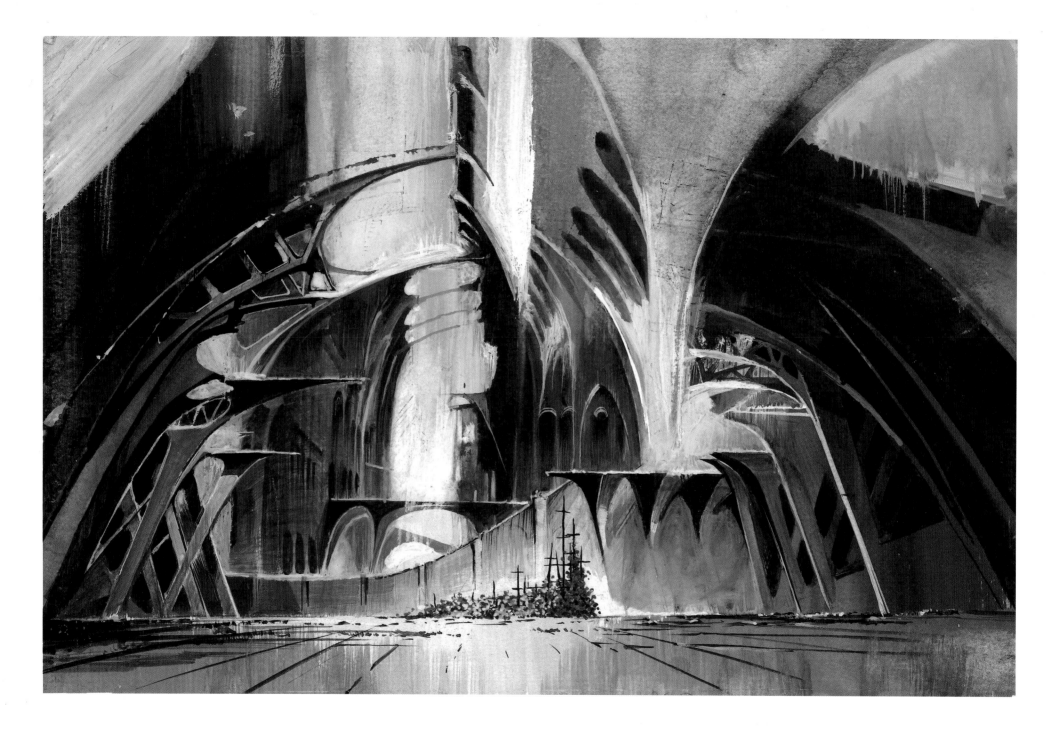

088

곡선과 직선의 교차로 예상을 깨뜨리다

② "학원 안이 배경이에요. 터무니없는, 예상을 깨뜨리는 구도로 디자인해서 제 기량을 마음껏 펼쳤어요. 곡선과 직선이 교차하는 곳을 여러 군데 만들었죠."

① 빛을 받는 안쪽 장미. 꽃의 분홍색과 잎의 녹색으로 간략하게 묘사했다. 하지만 원근감을 표현하기 위해서 바닥의 광택과 울퉁불퉁함은 펜 선으로 제대로 그려 넣었다.

본편에서 사용한 배경 그림. 이미지 보드보다 질감이 느껴지지만, 코바야시 작가는 이미지 보드가 더 마음에 든다고 한다.

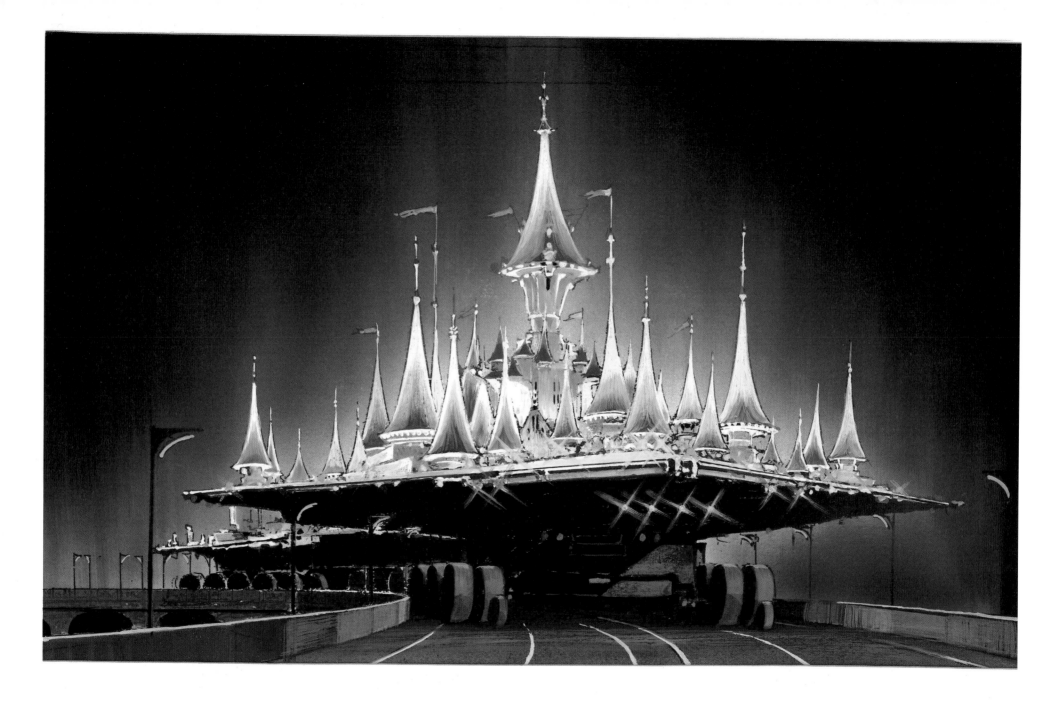

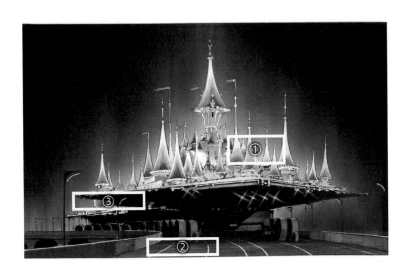

① "윗부분은 유리의 반짝임이 있는 세계예요. 이 찬란함이 무대를 상징하죠. 『소녀혁명 우테나』에 참여했을 때 저는 애니메이터 나가하마 감독의 의도에 살을 붙였을 뿐이에요. 그것을 좋아해 주셨습니다."

기이한 설정을 시각적으로 표현하다

② "무대 설정은 의외성의 대표적인 예라고 할 수 있겠네요. 유리 궁전 같은 세계가 사실은 거대한 바퀴로 이동하는… 그야말로 의외성이죠." 여기에도 빨간색으로 선명한 그림자를 드리웠다.

③ "지면 아래에는 가공한 금속과 돌로 이루어진 불투명한 세계가 있어요. 이질적인 두 요소의 조합은 강렬한 인상을 줘요. 투명과 불투명, 이동하는 거대한 무대는 곧 누군가가 만든 세계라는 뜻이죠."

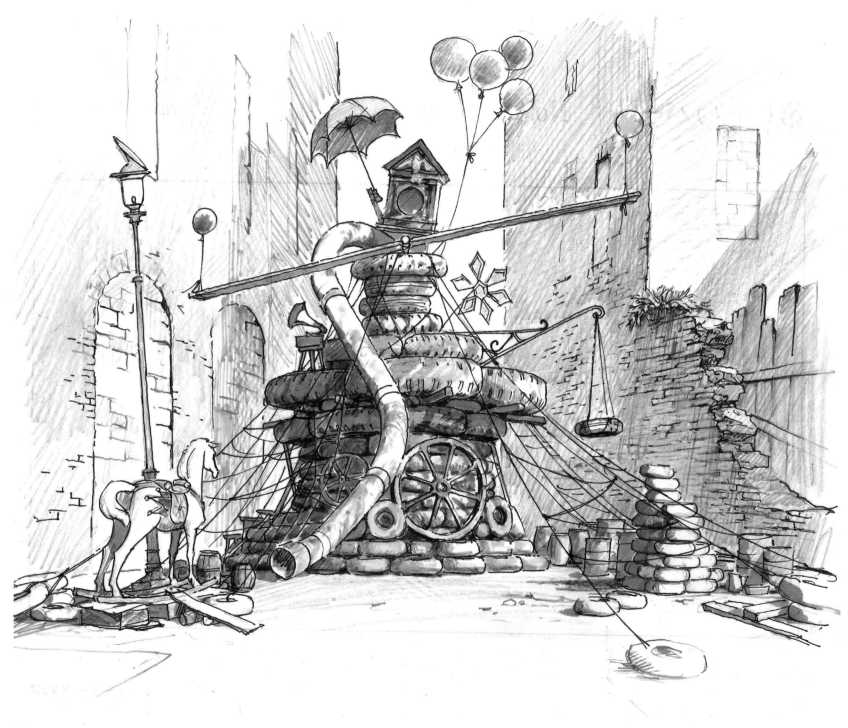

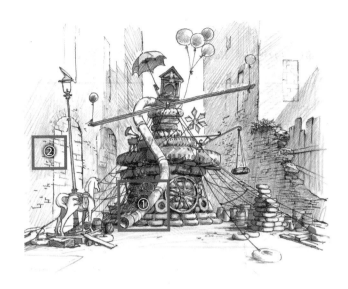

마음으로 즐기면서 그린다

② 벽면과 막혀 있는 아치형 입구. 색을 다르게 칠할 뿐만 아니라 벽돌 크기를 달리하여 입구의 존재감을 강하게 드러냈다. 또한 벽돌을 묘사할 때 균일한 선으로 이어 그리지 않고 강약을 조절한 선으로 끊어 가며 그린다.

① "애니메이터의 러프 스케치를 바탕으로 제가 전체적인 균형을 잡고 변화를 주었어요. 피카츄와 같은 마음으로 함께 노는 것. 이런 작품을 디자인 할 때는 즐기고 놀 줄 아는 마음이 필요해요."

MEMO

좋은 것을 보면 어딘가에서 무의식이 꿈틀거려요. 잠에서 깨면 전혀 기억나지 않지만 꿈에서 좋은 아이디어가 떠오르기도 하죠. 그런데 이것이 자기 해방이거든요. 그림을 그리는 것은 현실과 자유의 경계에서 좋은 느낌을 찾아내는 일이라고 생각해요.

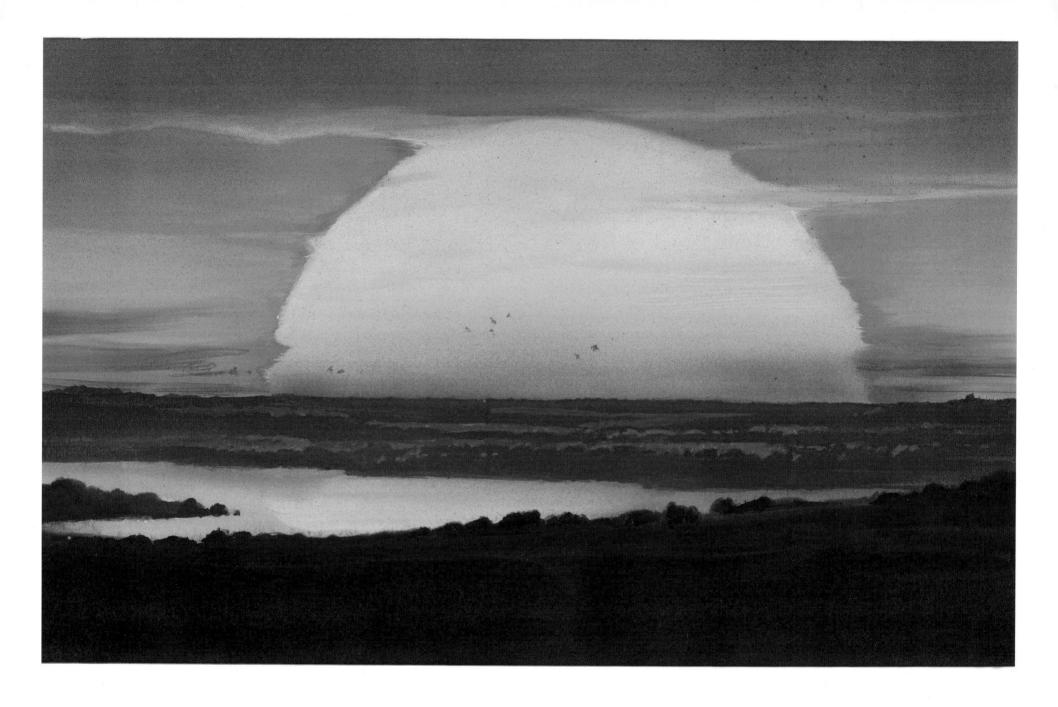

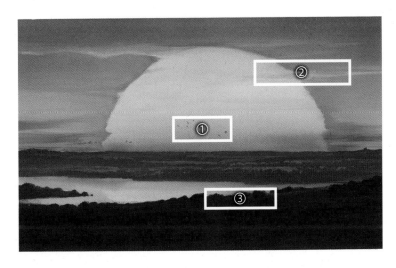

대기의 움직임을 붓의 흐름으로 표현하다

① 하늘에 떠다니는 작은 점. 코바야시 작가가 그려 넣은 새들이다. "이걸 셀에다 그리면 안 돼요. 그림을 망치죠. 자신이 그리는 세계 속에서 얼마나 자유롭게 놀 수 있느냐가 정말 중요해요."

② "둥근 석양을 쓰다듬듯이 붓을 미끄러뜨려 그려요. 그러면 가로로 길게 뻗은 구름이 되어 잘 어우러지죠. 붉게 물든 저녁 안개를 비롯해 옆으로 흐르는 대기 속 여러 가지 것들을 붓 자국을 남기듯이 그렸어요."

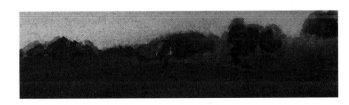

③ 코바야시 작가의 목표는 캄캄한 저녁의 어둠과 태양 빛, 그리고 빨갛게 물든 하늘이다. 앞쪽 어두운 곳 경계에는 군데군데 붉은색 선을 그렸다. 이 선들이 어둠을 더욱 강조한다.

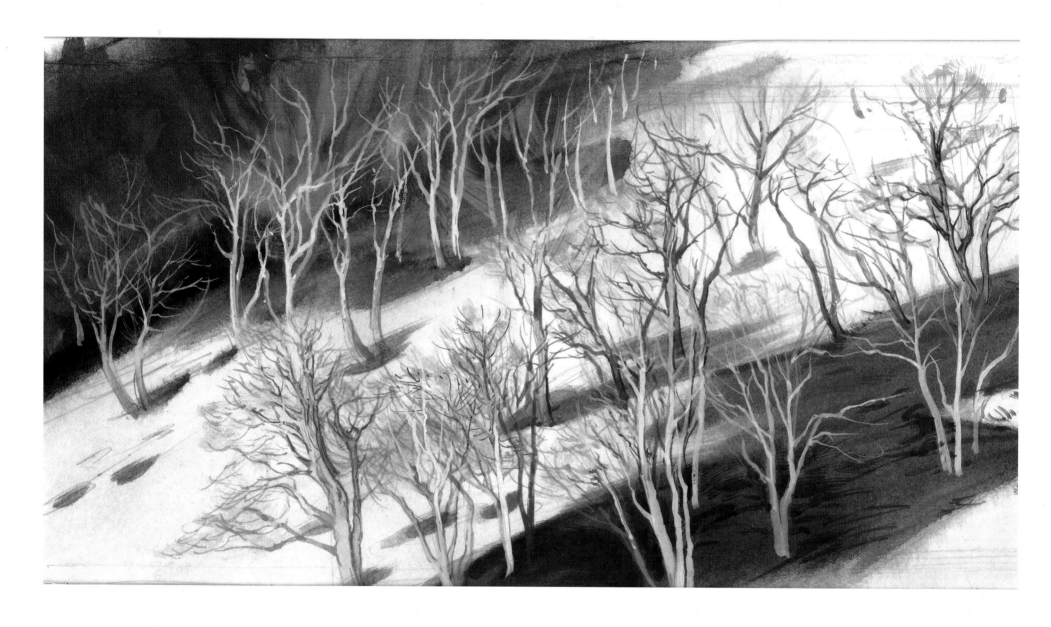

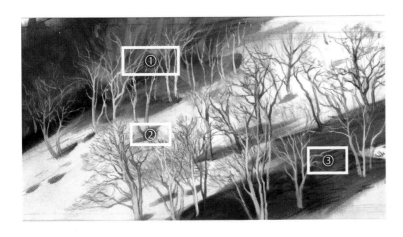

감정을 담아서 그려 내다

① "새싹이 돋아나면서 잎사귀가 즐겁게 노는 듯한 이미지입니다. 감정 없이 그려 내는 게 아니라 스스로 잎사귀가 되어 논다는 마음으로 그려요."

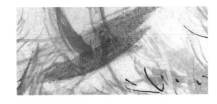

② "이건 눈이 녹은 거예요. 땅속에 있던 식물들이 싹 트기 시작하면 눈이 빨리 녹거든요. 그래서 눈은 나무뿌리 쪽부터 녹기 시작해요." 자연을 관찰하며 터득한 선물 같은 한 마디다.

③ "가지는 한붓그리기처럼 그리는 게 포인트예요. 그러면 가지에 생명이 깃드는 듯하죠. 망설임 없이 단숨에 그려요."

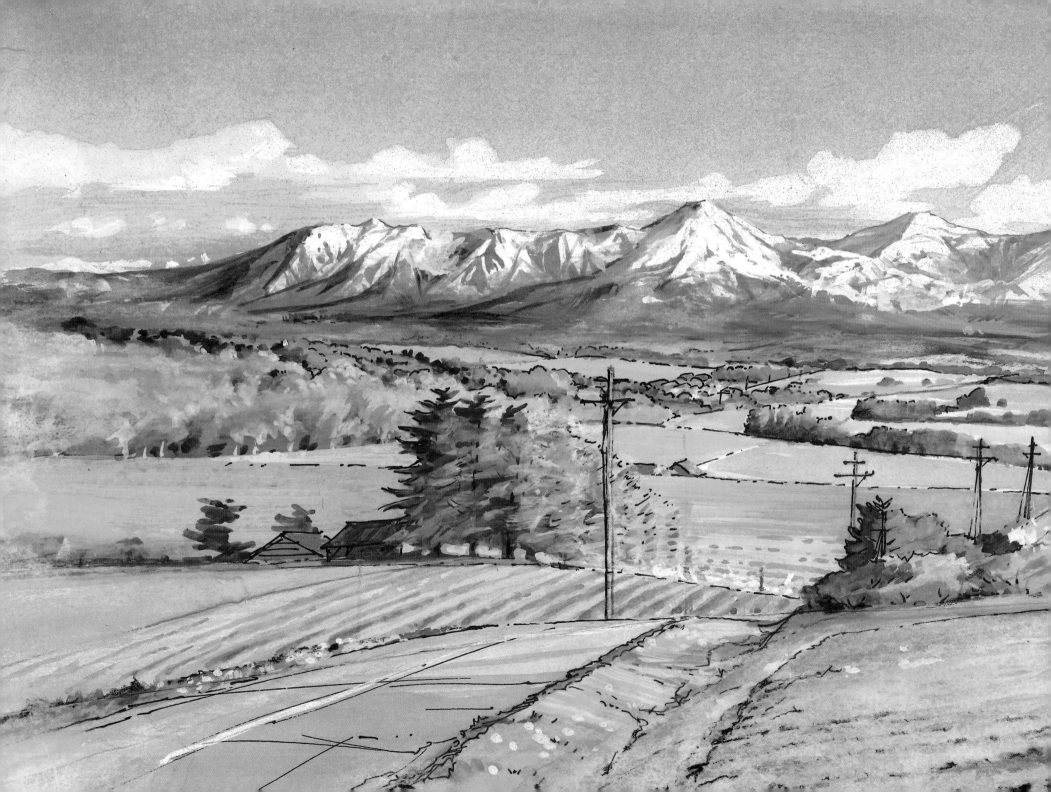

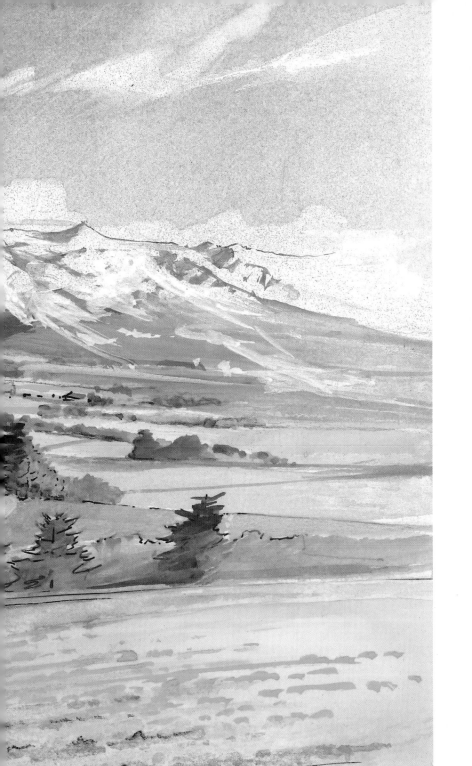

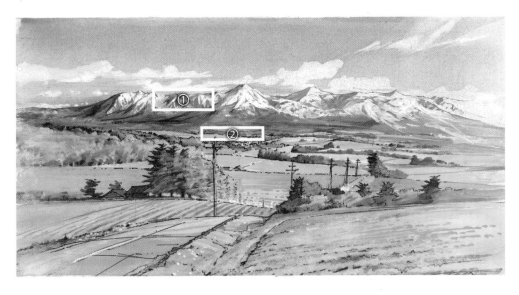

좋은 것은 받아들인다

① 홋카이도에 있는 다이세쓰산을 찍은 사진을 참고해 그렸다. 사진에서도 "좋은 점은 내 것으로 만들어야겠다는 마음입니다(웃음). 산의 크기와 복잡함, 다양성을 참고했어요."

② 산 끝자락을 묘사할 때는 펜 선을 효과적으로 이용한다. 멀리 보이는 마을의 건물과 언덕 능선을 선으로 그려 존재감을 높였다.

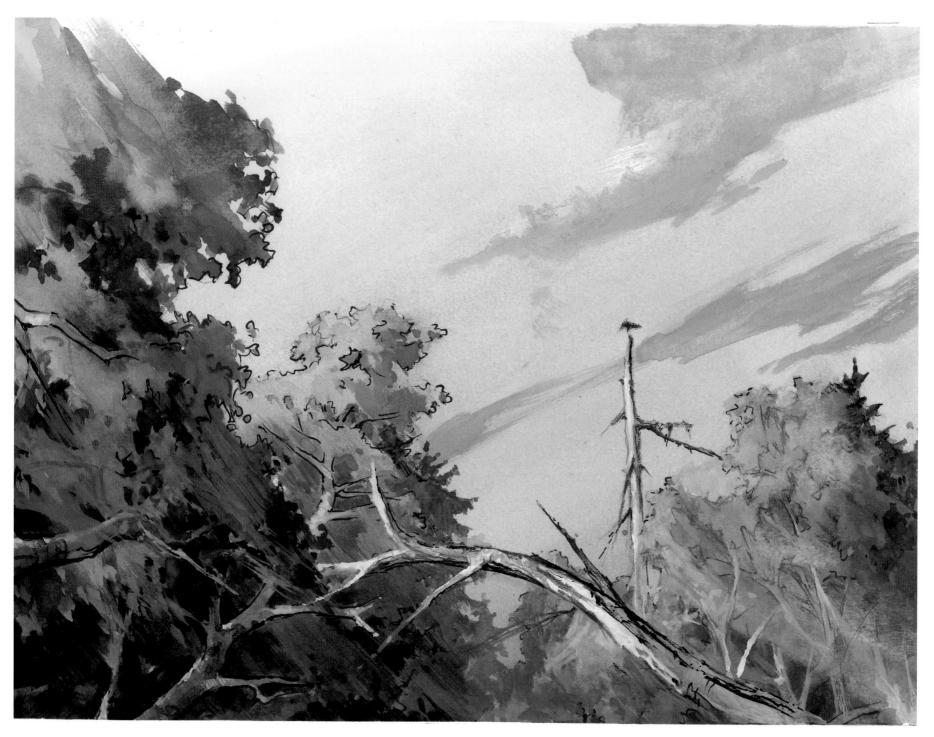

그리면서 발견하는 기쁨

① 이 새도 코바야시 작가가 그려 넣은 것이다. 확실히 나무 끝에 새가 없는 그림을 상상해 보면 차이가 얼마나 큰지 알 수 있을 것이다.

② 처음에 묘사했던 빛이 들어오는 장면 위에 더 추가해서 그렸다고 설명하는 코바야시 작가. "망쳐도 좋으니 밑져야 본전이라는 생각으로 시도해요. 그렇게 하다 보면 '아, 나쁘지 않네.' 하고 새로운 발견을 하게 되죠. 그걸 깨달았을 때의 기쁨, 그림 그리는 재미라는 건 이런 것이죠."

MEMO

그림 그리기란 모험과 시행착오이며, 탐험가가 되는 거예요. 무언가를 발견한 자신을 칭찬하고 기뻐하는 것, 이게 중요해요. 깨달음이란, 스스로 '대단하다'고 생각하게 하는 거죠. (웃음)

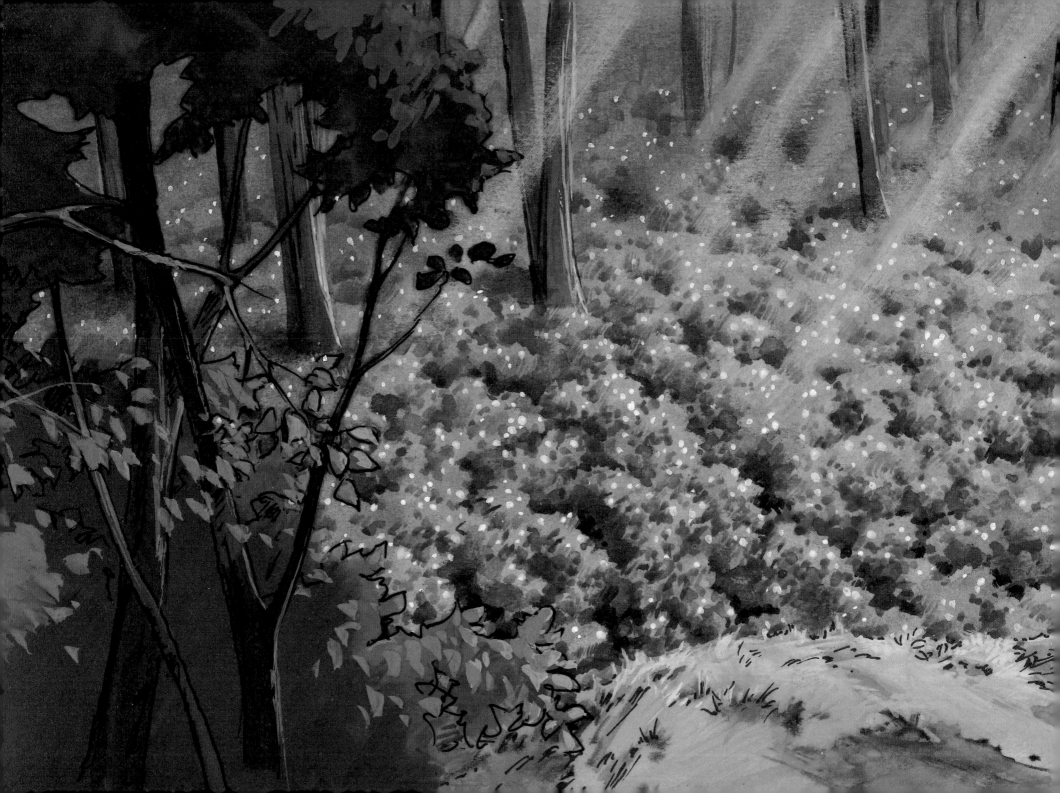

세밀한 묘사의 역할

① 양쪽에 있는 나무는 한 장의 셀에 그려서 겹친 북이다. 안쪽에 고산 식물이 군생하고 있는 배경 그림은 따로 그렸다. 셀 뒷면에 잎을 그린 다음 앞면에 펜 선을 그려 넣었다.

② 같은 층에 있는 나무지만 입사광이 어렴풋이 비친다. 따라서 나무 표면의 가장자리에 희미하게 비치는 초록색을 칠했다. 이런 세밀한 묘사가 배경의 존재감을 높인다.

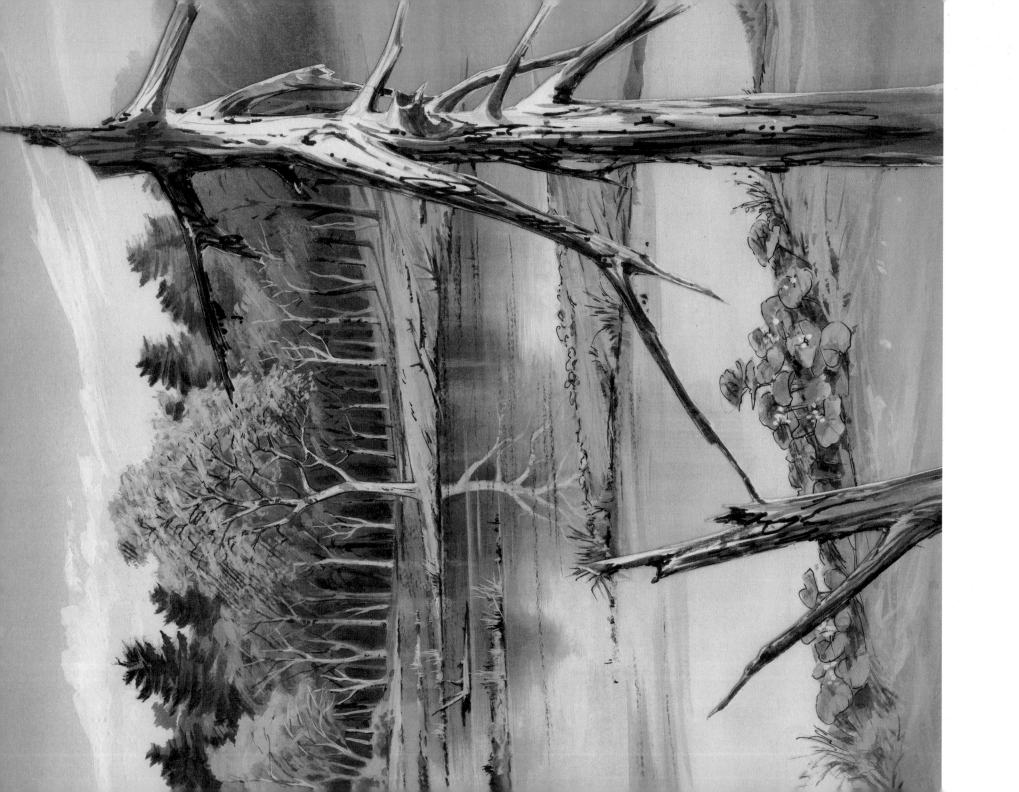

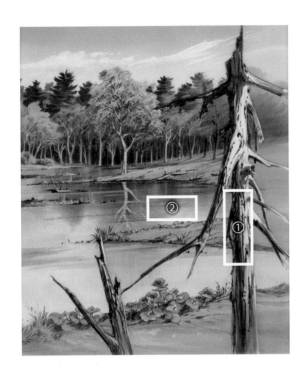

과거의 추억이 묘사할 때 발휘된다

② 자세히 보면 옅은 회색 선이 가로로 잔뜩 그어져 있다. 이는 북 위에 연필로 그은 것이다. 수면에 비치는 안쪽 나뭇가지와 균형을 맞추기 위해 본편에서 사용한 후에 추가로 그려 넣었다.

① 북으로 화면을 겹친 고목. 썩어가는 거친 표면을 굵기나 진하기를 달리한 펜선으로 강조했다. 절대로 선이 단조로워져서는 안 된다. 때로는 검은색으로 채워서 깊은 균열처럼 표현했다.

MEMO

『피규어 17 츠바사&히카루』는 홋카이도의 자연을 배경으로 한 이야기다. 고향이 홋카이도인 코바야시 작가에게도 뜻깊은 작품이다. 풍경을 묘사할 때는 그가 지금까지 보면서 자랐던 자연을 떠올리며 붓을 통해 종이에 재현했다.

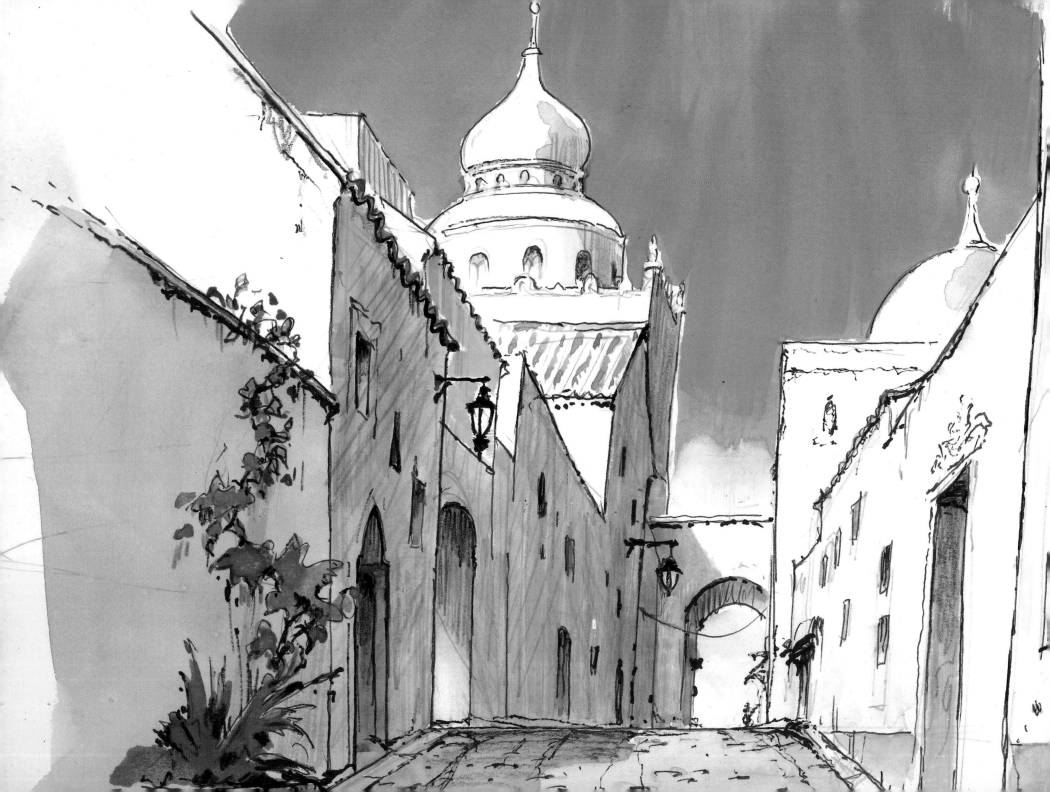

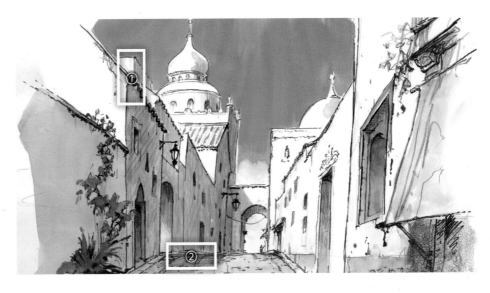

무심하게 그린 선과 색이 서로 반응하다

① "건물 외벽에 진 그림자를 연필로 사선을 그어 표현하는 경우가 많아요. 외벽은 평평하죠. 색차이뿐만 아니라 미묘하게 분위기에 변화를 줄 수 있어요."

② "선으로 대략적인 밑그림을 그렸어요. 거기에 대충 색을 칠해요. 이렇게 마무리하면 선이 색과 반응하여 완성도가 높아지죠."

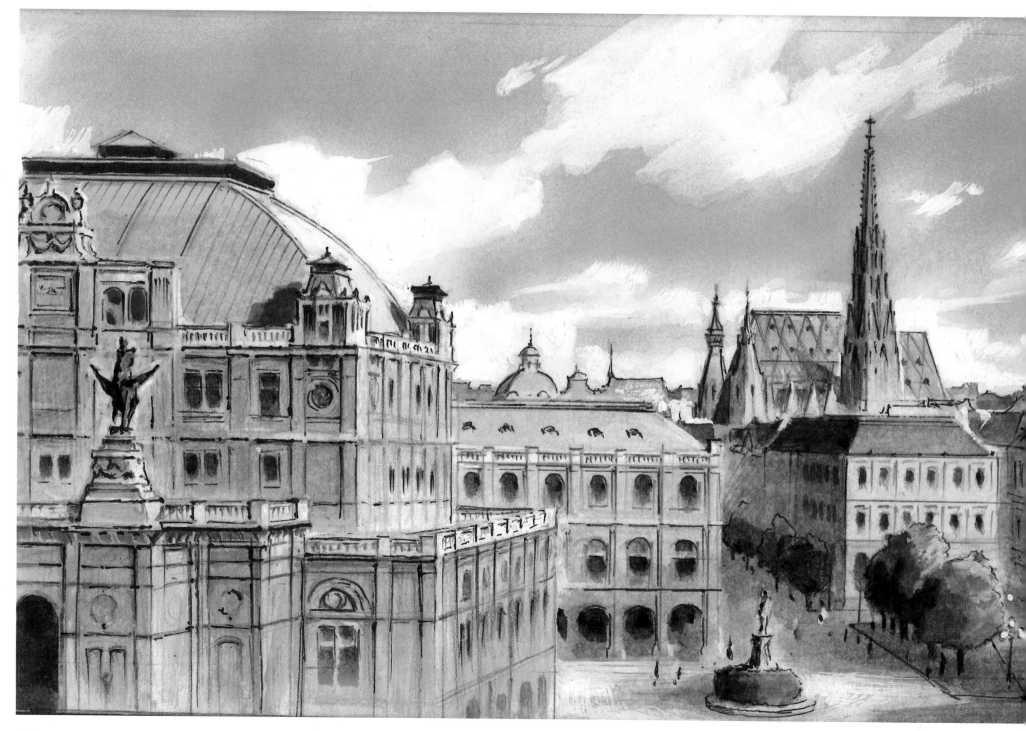

디테일과 시선 유도

① 아치형 창문은 아랫부분을 번지듯이 칠하고 선으로만 옅게 처리했다. "아치 부분은 차양이나 벽 두께로 인해 위쪽에 그림자가 생기기 쉬워요." 위에서부터 아래로 점차 그림자가 희미해진다.

② 그림 윗부분은 약하게 처리했다. 이 지붕처럼 특징적인 디테일은 꼼꼼하게 그려 넣는다. 그러면 보는 사람의 시선이 위쪽을 향한다.

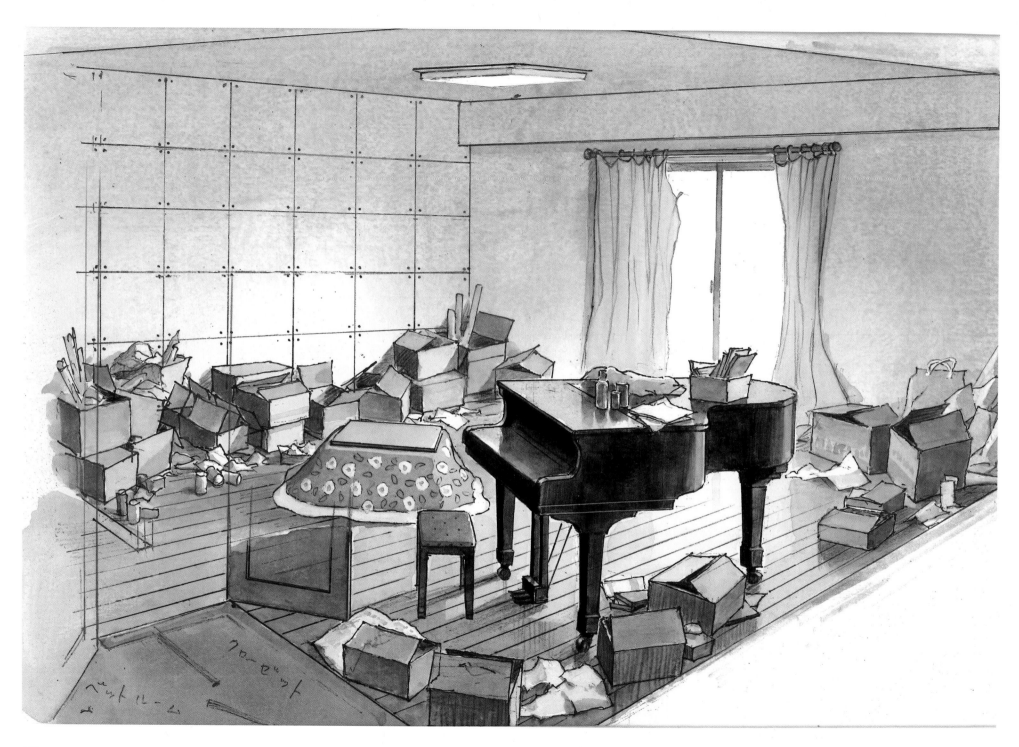

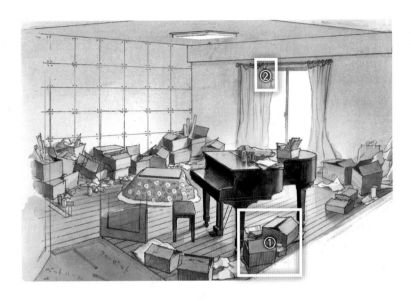

① 미묘하게 방향이 다른 종이 상자들. 이 어긋남이 야말로 코바야시 작가가 이야기하는 '무의식'을 상징한다. 바로 그가 추구하는 그림의 설득력이자, 그로부터 나타나는 현실성이다.

관찰과 경험으로 자신의 서랍장을 채운다

② 자세히 보면 커튼 일부가 레일에서 빠져서 늘어져 있다. 이는 코바야시 작가가 고쳐 그린 것이다. 장면이 자연스러워 보일 뿐만 아니라 여주인공의 성격을 파악하고 표현하는 요소로써 더한 것이다.

MEMO

단순한 미술 설정이에요. 거기에서 요구하는 바를 어떻게 표현해야 할까요? 바로 일상의 모든 것을 관찰하고 경험하는 거예요. 여기서 표현력이 달라지죠. 이러한 재료들을 하나라도 더 머릿속 서랍장에 채워 두기를 바라요.

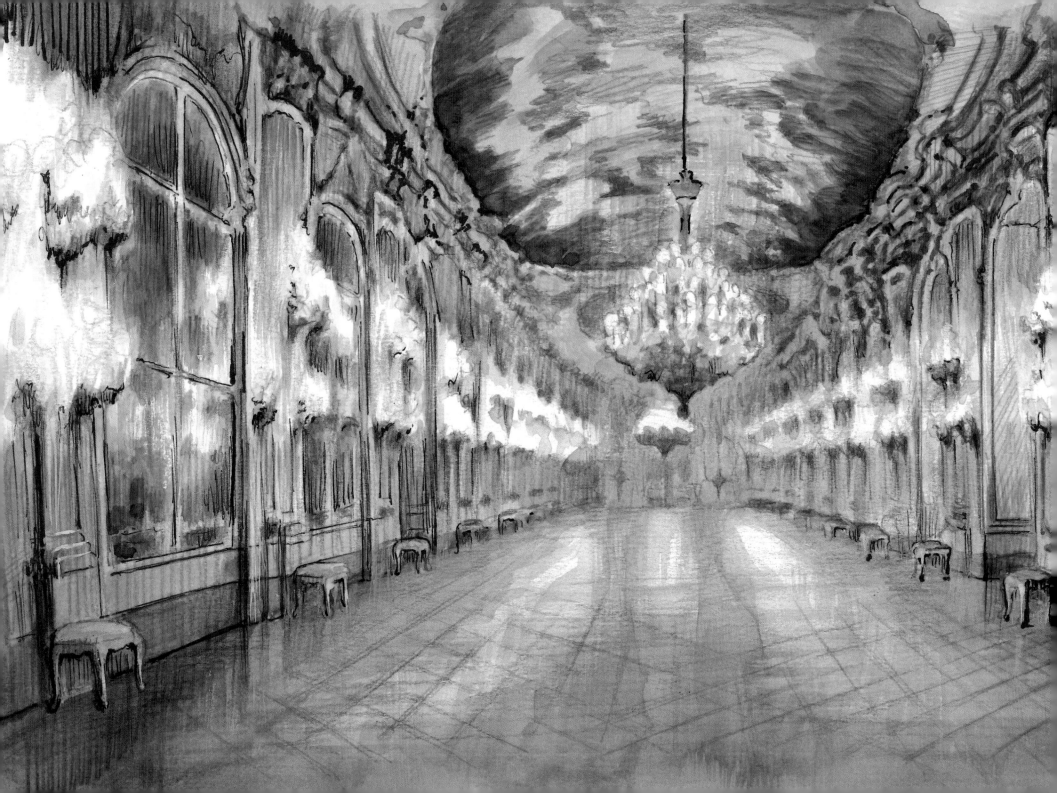

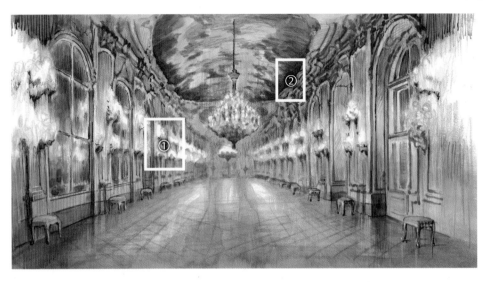

사실적인 빛 표현

① "밝게 빛나는 부분은 대부분 색칠하지 않고 종이 그대로 남겨 두었어요. 신기하게도 흰색을 칠했을 때보다 흰 종이 그대로가 더 사실적으로 보이죠."

② "그러데이션을 토대로 그렸어요. 하지만 대부분 선으로 마무리했습니다. 펜 선의 밀도와 개수로 윤곽과 음영을 표현했어요."

113

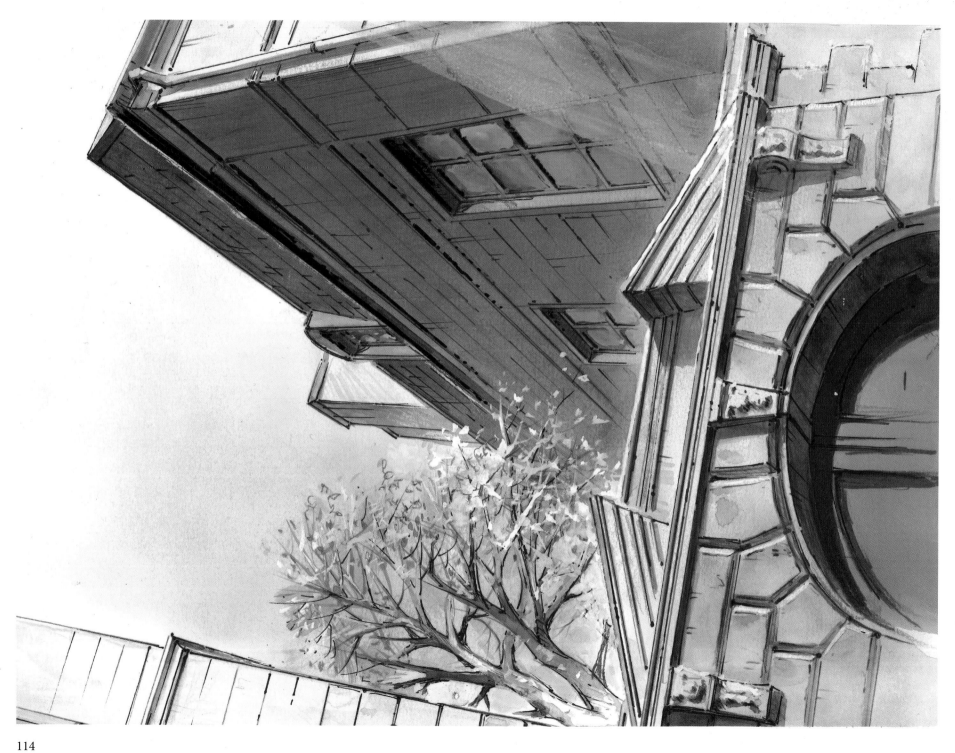

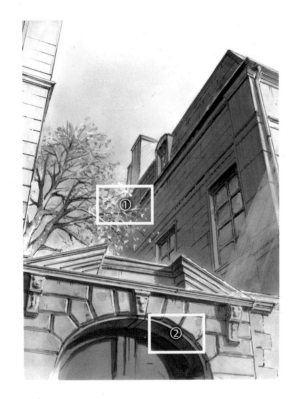

감정을 전달하는 선의 중요성

펜 선 없이 강한 존재감을 주려고 하면 묘하게 그림이 답답해져요. 묵직한 느낌이 들죠. 가벼움과 날렵함. 그리고 강렬함. 이것이 제가 생각하는 선이 가진 힘이에요. 저의 변함없는 의도가 잘 전달되면 좋겠네요.

① 나뭇가지와 잎이 눈부시게 빛나는 모습을 표현하기 위해 하이라이트처럼 흰색을 곳곳에 사용했다. 이로써 가지에 달린 잎이 반짝이는 것처럼 보인다. 이때 또 하나의 포인트는 가지 아래쪽 그림자라는 점을 잊지 말자.

② "곡선은 물론 직선도 자를 대고 그리면 쉬워요. 그런데 자로 그리면 정확하고 선명해지지만 감정이 실리지는 않아요. 그래서 일부러 도구를 사용하지 않고 그리죠. 선이 흐트러지면 느낌이 더 잘 사니까요."

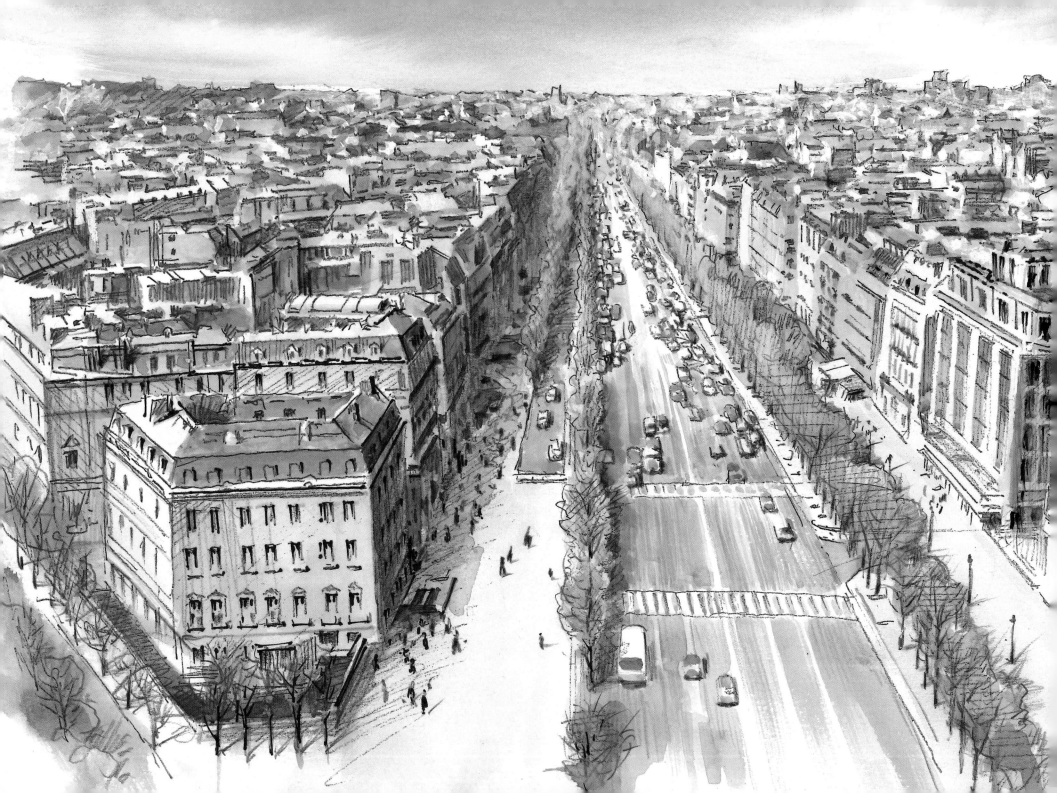

사람의 숨결을 그려 내다

② "건물에서 빛을 받은 면과 그림자 가 진 면은 색으로 구분해요. 그리고 지붕 아래 가장 어두운 그림자는 자 를 대지 않고 펜 선을 그려 넣어요. 그러면 검은색이 돋보여요."

① "모호함과 정확함 사이 경계선을 공략 하곤 해요. 그러면 기하학적이고 인공적 인 데서 오는 지루함과 밋밋함을 피할 수 있죠. 사람의 숨결, 사람이 살아가는 분위 기를 종이 위에 그려 내는 거예요."

환상적인 미발표 합작 애니메이션 『아스테리온』 [미술 보드 모음]

『아스테리온』은 2014년경 프랑스인 프로듀서 마로앙 엘루아스티(Maroin Eluasti)가 기획하고 준비하던 오리지널 애니메이션 작품이다.
애니메이터이기도 한 그가 프랑스에서도 유명한 코바야시 작가에게 이 작품의 미술 감독을 의뢰했다. 그 과정에서 코바야시 작가가 수
많은 이미지 보드와 미술 설정 스케치를 그렸다. 여기서 일부를 소개하겠다.

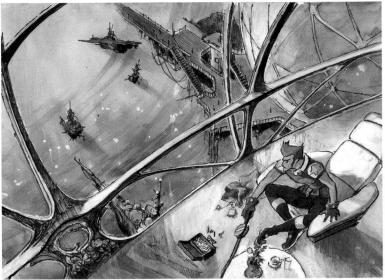

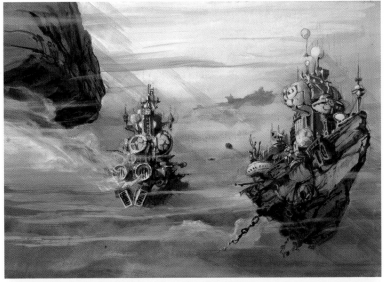

1	2
3	4

1: 코바야시 작가가 밑그림을 그리고 채색한 것. 비현실적인 무대임을 일상 공간으로 표현한 이미지 보드다.

2: 마로앙 감독이 밑그림을 그리고 코바야시 작가가 채색한 것. 채색에 대한 구체적인 지시 사항은 없었고, 두 척의 우주선 같은 물체만 그려져 있었다.

3: 무대 설정이 자세하지는 않았지만, 농도가 높은 가스에 둘러싸인 행성이라는 설정이었다. 그래서 우주로도 바다로도 보이는 신비한 세계를 많이 그려 놓았다.

4: 우주 도시 같기도 하지만 밑바닥이 바위처럼 노출되어 있어 공중에 있는 부유 도시처럼 보이기도 한다.

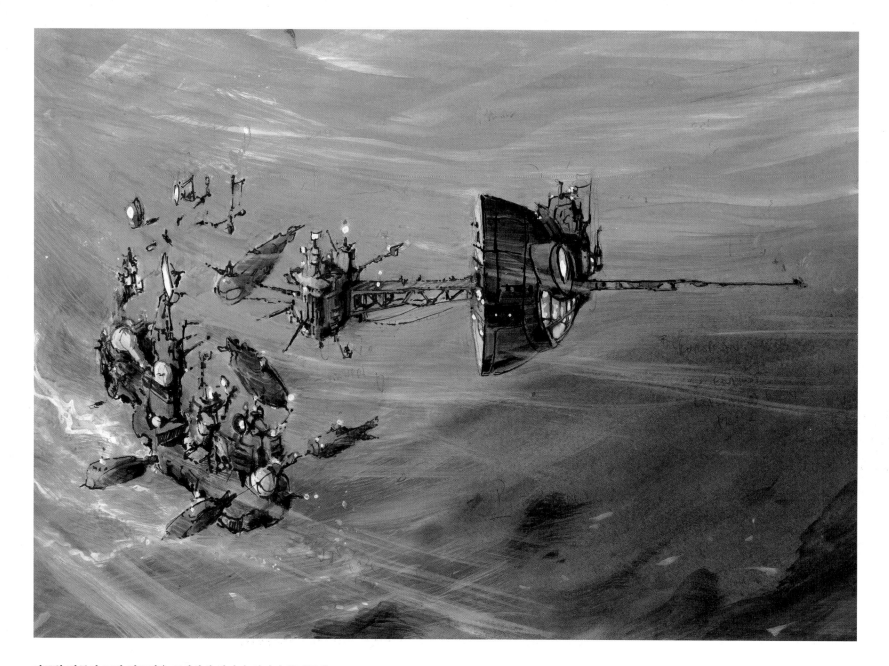

마로앙 감독이 그린 밑그림을 코바야시 작가가 이미지 보드로서
마무리했다. 농밀한 가스 상태인 대기가 바다의 파도처럼 보인다.
이러한 자연 환경 묘사는 코바야시 작가가 직접 조정했다.

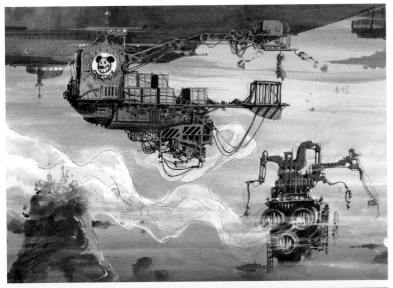
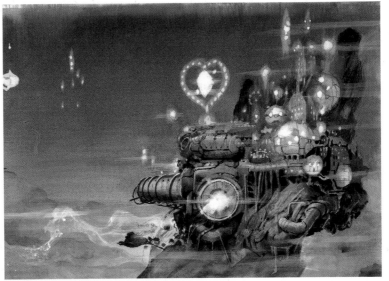
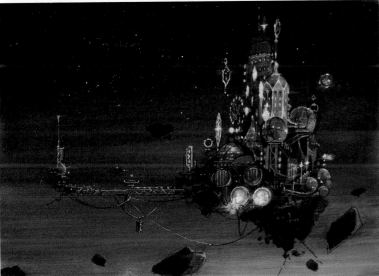
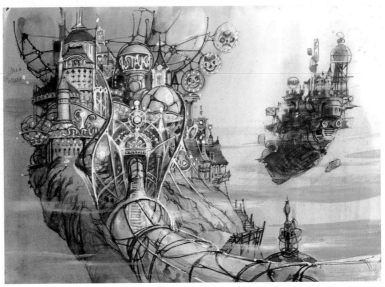

1	2
3	4

1: 밑그림은 마로앙 감독이 그렸다. 얼핏 잡동사니 같아 보이는 배의 형태가 독특하다. 바닷속 같은 묘사가 인상적이지만, 하늘의 구름 속처럼 보이기도 한다.

2: 이것도 구름 위에 떠 있는 도시처럼 보이는 이미지 보드. 겉모습을 보면 기계와 자연물이 융합된 이미지다.

3: 2번 이미지 보드와 비슷한 느낌을 주는 부유 도시. 활기찬 분위기가 감돌고, 관람차 같은 구조물도 보이므로 오락을 즐기는 장소일지도 모른다.

4: 해저의 성처럼 보이는 장소. 여기서도 관람차 같은 활기찬 이미지의 구조물이 보인다. 이 또한 마로앙 감독이 이미지 스케치를 그리고 코바야시 작가가 채색했다.

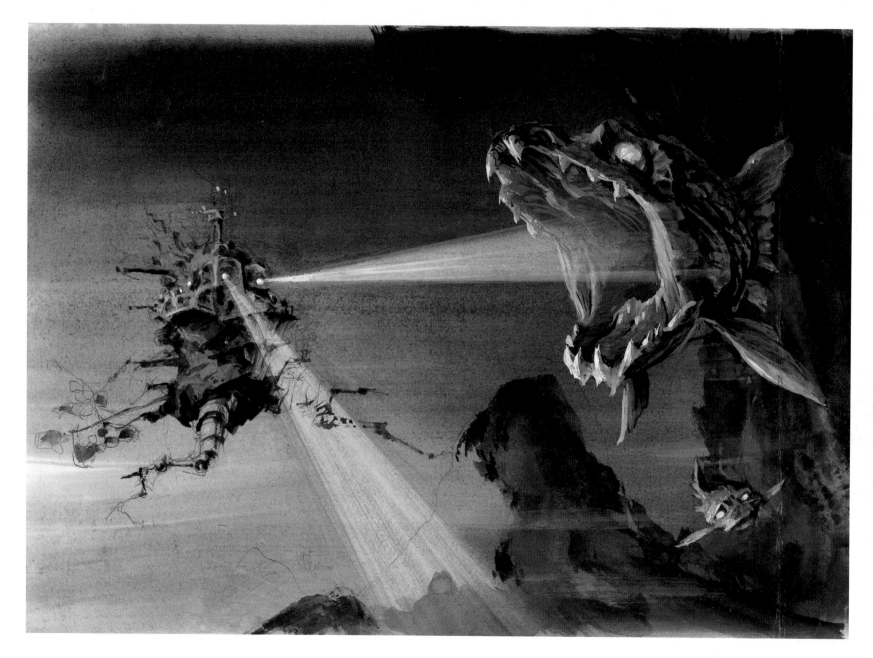

왼쪽에 기묘한 형태의 탈것은 마로앙 감독이 설정한 또 다른
내용을 토대로 코바야시 작가가 디자인한 기계다. 거대한 괴
어가 입을 벌리고 덮쳐 오는 구도의 이미지 보드다.

1: 코바야시 작가가 밑그림부터 담당했다. 태양 빛이 쏟아지는 해저 같이 보이지만, 사실은 이 행성의 농밀한 대기다.

2: 농밀한 대기 위에 떠 있는 인공섬 같은 장소. 마로앙 감독의 밑그림을 코바야시 작가가 마무리했다.

3·4: 모아이 석상 같은 모습이 특징적인 부유 섬. 낮과 밤의 모습을 구분하여 묘사했다. 코바야시 작가가 밑그림부터 그렸다. 124쪽에 실린 미술 설정 스케치 속 '모아이 섬'이 토대가 되었다.

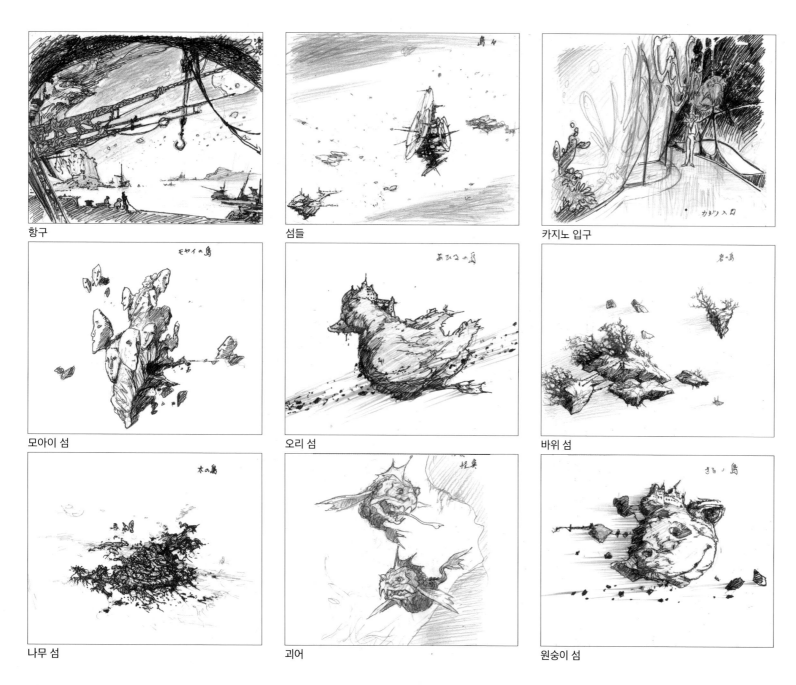

항구

섬들

카지노 입구

모아이 섬

오리 섬

바위 섬

나무 섬

괴어

원숭이 섬

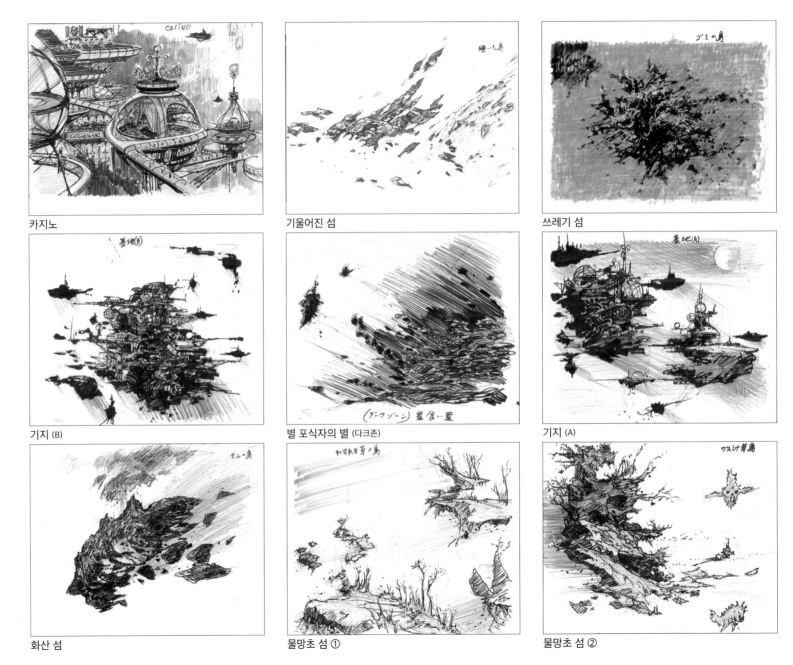

카지노

기울어진 섬

쓰레기 섬

기지 (B)

별 포식자의 별 (다크존)

기지 (A)

화산 섬

물망초 섬 ①

물망초 섬 ②

'발견'하기 위해서 그린다

애니메이션 업계를 떠난 뒤에도 코바야시 작가에게 그림 그리기는 숨을 쉬는 것과 같았다.
화실에서 그가 그림을 완성하는 과정을 따라가 보며 순서와 기법, 그리고 사고방식까지 알아보자.

예를 들어 잎사귀를 그릴 때
스스로 잎사귀가 되어
논다는 마음으로 그려요.

감정을 이입하고, 마음을 담는 것이 중요해요.

| '발견'하기 위해서 그린다 |

그림을 그리다 보면 보이지 않는 세계와
연결되는 느낌에 빠지기도 해요.

무의식적인 움직임이나 호흡이 생기죠.
그럴 때는 '저절로 그려지는' 상태가 돼요.

화실 & 도구

자택에서 방 하나를 화실로 사용하고 있다

도쿄 교외의 한적한 주택가에 코바야시 작가의 화실이 있다. 벽면은 최근에 그린 수많은 추상화와 인물화로 장식했고, 중앙에는 커다란 원형 유리 테이블을 배치했다. 그 위에는 연필과 붓, 물감, 팔레트, 물통이 항상 놓여 있다. 코바야시 작가는 특정한 그림 재료에 구애받지 않아서 여러 도구가 어수선하게 늘어져 있다. 그런데 한번 창작 작업에 들어가면 군더더기 없는 움직임으로 다양한 그림 재료와 물감을 골라 순식간에 그림을 그려 나간다.

바로 뚜껑을 집어 사용할 수 있는 상태의 NEO COLOR

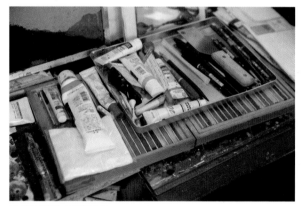

물감과 연필, 콩테 펜 등

LYRA 색연필. 상자는 항상 비어 있는 상태

밑그림용 메모장 크기의 스케치 노트

자주 사용하는 붓과 펜, 10B 연필

주로 사용하는 물감은 포스터컬러. 애니메이션 업계에서 일하던 시절부터 변함없다

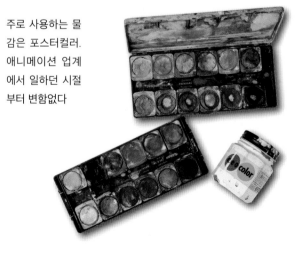

밑그림을 그리고
밑색 칠하기

그리고 싶은 것의 이미지가 어느 정도 잡히면 스케치 용지에 섬네일을 그린다. 그다음 실제 작품용 종이를 꺼내 밑그림을 그리고 종이를 물로 적신다. 물감이 마르기 전에 흐르듯이 그려 나간다.

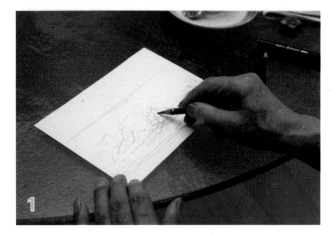

먼저 스케치 용지에 10B 연필로 이미지 스케치를 그린다. 이 단계에서는 그림의 세계관을 본인만 알아볼 수 있는 정도다.

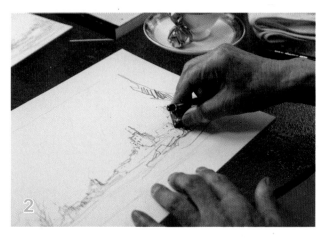

스케치 용지에 그린 이미지 스케치를 바탕으로 실제 작품용 종이에 확대해서 밑그림을 그린다. 형태가 무너진 부분은 지우개로 수정한다.

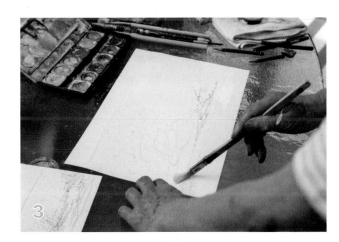

좌우 두 장이 한 세트인 가로로 긴 그림이다. 밑그림을 그리고 나면, 물을 잔뜩 머금은 평붓으로 종이 전체를 적신다. 수채화로 번짐을 효과적으로 표현하기 위해서다.

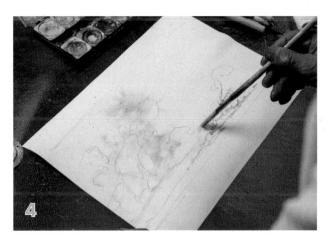

물을 듬뿍 머금은 종이에 둥근 붓 4호로 색을 올린다. 단조롭게 파란색만 칠하지 않고 햇빛이 비치듯이 연한 색을 칠해 나간다.

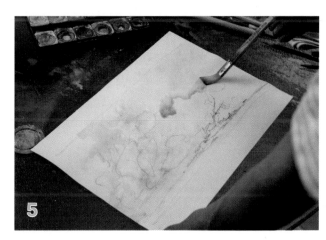

대강 밑색을 칠해서 전체적인 톤을 정했다면 다시 평붓으로 바꿔 든다. 종이가 마르기 전에 약간 진한 색을 빠르게 칠해 나간다.

채색하고 펜 선 덧그리기

하나로 이어지는 밑그림 두 장을 나란히 둔다. 그림 왼쪽 장을 먼저 완성하고 나서 오른쪽 장을 그린다. 그리고 양쪽이 따로 놀지 않도록 중간중간 두 그림을 가로로 나란히 놓고 선과 색의 톤을 맞춰 나간다.

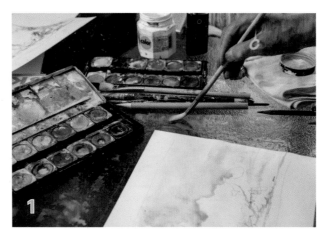

코바야시 작가는 특별히 팔레트를 사용하지 않는다. 조색할 때는 유리 테이블 위에다가 바로 섞는다.

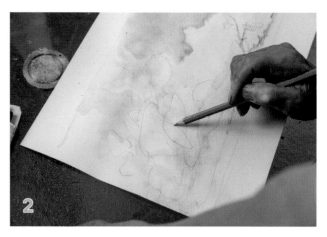

밑색을 칠한 그림에 색연필로 형태를 더해 간다. 이때 색은 다음으로 칠할 물감 색을 생각하면서 고른다.

대강 형태를 더한 후에는 둥근 붓 4호로 세세한 부분에도 색을 입힌다. 기본적으로 붓 한 자루로 가는 선까지 그린다.

윤곽선이나 음영을 강조하고 싶을 때는 연필이나 펠트펜으로 진하고 또렷하게 그린다. 원하는 선 굵기에 따라 그림 도구를 바꿔 가며 그린다.

두 번째 장도 첫 번째 장처럼 종이에 물을 먹이고 하늘의 톤을 맞추어 밑색을 칠한다. 여기서는 색이 조금 맞지 않아도 괜찮다.

⑥ 밑색을 칠한 하늘에 10B 연필로 구름을 조금씩 그려 나간다. 구름 사이로 들어오는 빛과 그림자를 연필 선으로 표현한다.

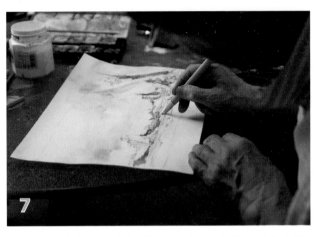

⑦ 둥근 붓으로 평지 부분부터 세세한 부분까지 차근히 칠해 나간다. 손힘을 미세하게 조절하며 붓끝의 굵기에 변화를 준다.

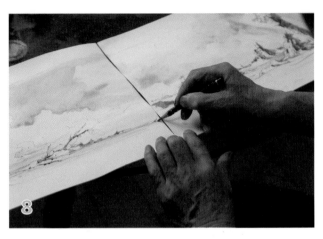

⑧ 중간중간 몇 번씩 그림을 나란히 두고 확인한다. 연필을 사용해서 지평선을 맞추거나 가운데 영역을 그리며 조금씩 조정해 나간다.

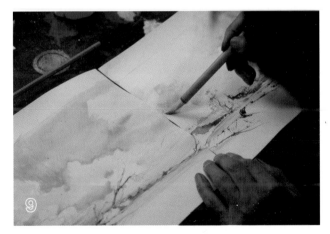

⑨ 좌우의 그림을 이은 상태에서 동시에 색을 칠하면서 톤을 맞춰 간다. 마른 후에 색상 차이가 나면 색감을 다시 조정한다.

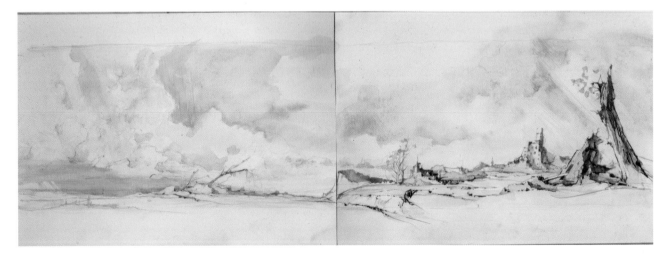

완성한 그림. 왼쪽에서 오른쪽으로, 아무것도 없는 대지에서부터 자연이 태어나고, 문명(건물)이 생기고, 폐허 속에서 새로운 생명이 탄생하기까지를 표현했다.

다른 그림에 도전하기

131쪽의 그림을 완성한 다음 날, 코바야시 작가에게 "그 그림이 별로 마음에 들지 않는데 다시 그려도 될까요?"라는 연락을 받았다. 며칠 후에 만난 그는 새로운 그림을 그리기 시작했다.

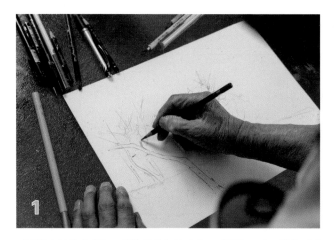

지난번과 마찬가지로 스케치 용지에 이미지 스케치를 그리고 실제 작품용 종이에 확대해서 옮겨 그린다. 코바야시 작가의 주특기인 자연 풍경을 그린다.

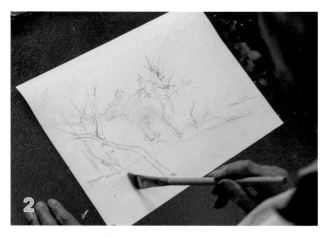

이번에도 두 장을 이어붙여 가로로 긴 그림을 그린다. 밑그림이 완성되면 왼쪽 장부터 전체를 물로 적신다. 코바야시 작가 왈, 저번보다 짧은 시간 내에 완성할 거예요.

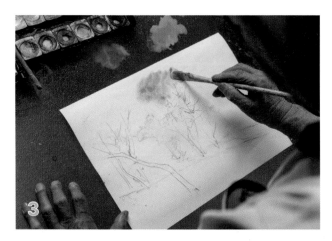

하늘부터 밑색을 칠한다. 약간 짙은 파란색으로 시작하는 이유는 머릿속에 완성된 색의 이미지가 있기 때문이다.

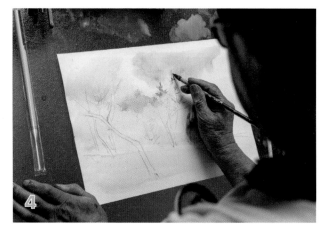

몇 군데 바탕색을 다 칠하고 나면 나무 잎사귀를 그린다. 잎은 밑그림을 그리지 않는다. 둥근 붓 4호나 세필의 붓끝으로 묘사한다.

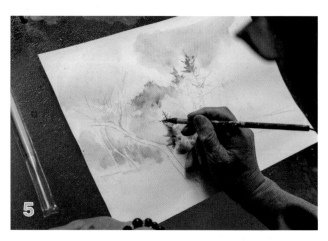

파릇파릇한 잎뿐만 아니라 약간 붉은빛이 도는 잎도 그린다. 앞쪽에 있는 잎만 디테일을 명확하게 그린다.

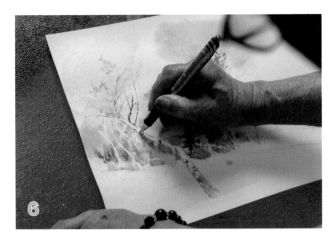

연필로만 그리면 선이 너무 옅다. 부분적으로 검은색 볼펜으로 보충한다. 윤곽선 사이에 간격을 두어 입체감도 강조한다.

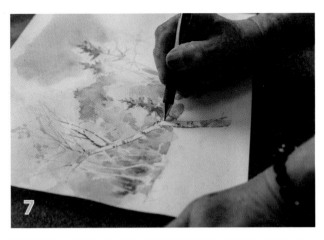

앞쪽에 있는 나무의 윤곽선을 자연스럽게 그린다. 그러려면 나무의 둥그스름한 부분과 각진 부분 모두 제대로 그려야 한다. 선이 균일해지지 않도록 주의한다.

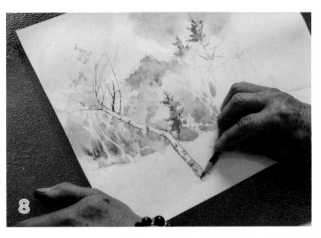

물감 채색에 그치지 않고 연필을 눕혀서 나무껍질의 질감을 표현한다. 반대로 연필을 세워 그리는 강한 선도 사용한다.

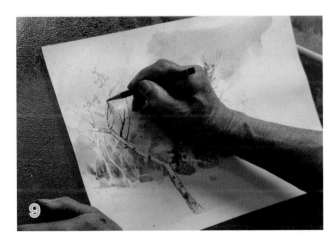

연필로 가지 끝도 더 묘사한다. 서로 겹치는 가지에 주의한다. 이때 선을 끊어서 그리는 것이 중요하다. 뒤쪽에 있는 가지는 선을 거의 그리지 않는다.

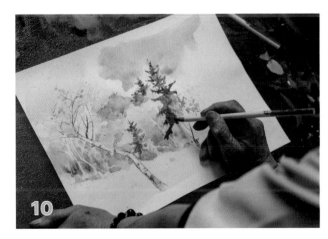

앞쪽 나무와 안쪽 나무 사이에 균형이 무너지지 않도록 가운데 있는 나무의 가지와 잎을 채색한다. 세필 4호로 나무 형태를 그리듯이 칠한다.

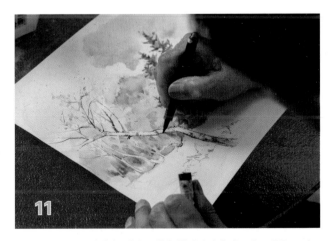

왼쪽 그림을 마무리한다. 전체 균형을 확인하면서 강조하고 싶은 모티브인 앞쪽 나뭇가지에 펠트펜으로 선을 그려 넣는다.

133

디테일에 대한 고집

앞쪽과 중간과 안쪽, 상공과 중간과 지상. 기본적으로 세 층으로 구성하는 그림의 경우 안쪽(상공)은 흐릿하게, 앞쪽으로 올수록 디테일을 세세하게 그려 넣는다. 그러면 원근감이 강조되고 그림에 깊이와 너비가 생기는 느낌을 줄 수 있다.

왼쪽 그림을 마무리하고 이어지는 오른쪽 밑그림을 그리기 시작한다. 구름을 그릴 때는 또렷한 선으로 그리기보다 연필을 눕혀서 부드럽고 자유로운 선으로 표현한다.

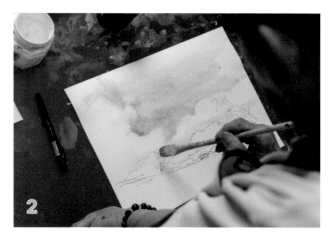

전체를 물에 적시고 하늘은 마찬가지로 평붓으로 거침없이 칠한다. 구름이나 산과의 경계를 생각하면서 그리되, 색이 조금은 삐져나와도 괜찮다.

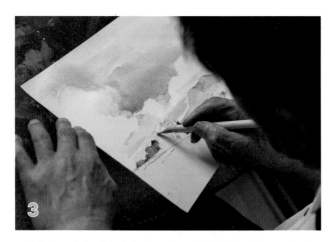

중간에 있는 숲을 칠해 나간다. 무성한 가지와 잎을 대담하게 진하기를 달리하여 칠한다. 그런 다음 붓끝을 활용해 세세하게 진하기를 조절하여 칠한다.

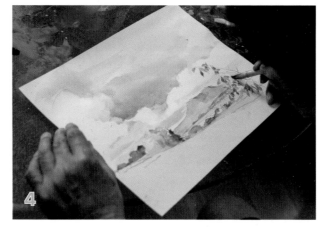

앞쪽 초목의 잎은 붓끝을 이용해 나무 전체의 모양을 만드는 듯이 그린다. 이때 세세하게 색에 변화를 주면 좋다.

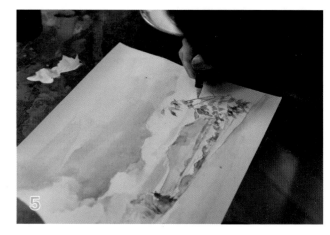

초목의 가지는 특히 그림자가 생기는 부분이므로 볼펜으로 또렷하게 윤곽선을 그려 넣는다. 단, 원근에 따라 선에 강약을 줘야 한다.

연필로 중간 부분에 있는 집이나 나무를 그려 넣는다. 다만 앞쪽 부분이 더 눈에 띄도록 가감한다.

안쪽 하늘과 산의 경계도 볼펜으로 명확하게 그린다. 또 구름을 나타내는 흰색은 종이 본연의 색을 살린다.

오른쪽 그림을 마무리한다. 세 층의 균형을 살피면서 앞쪽일수록 진하게 표현한다. 볼펜으로 강약을 조절하면 리듬감이 생긴다.

마무리한 두 장을 나란히 이어서 전체를 내려다본다. 보완이 필요한 부분을 확인한다. 붓이나 펜으로 다듬으면서 두 장 모두 최종적으로 조정해 나간다.

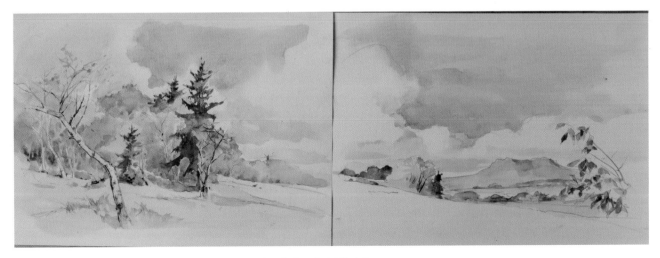

완성 직전의 그림. 지난번과는 달리 자연물로만 구성했다. 리듬감 있는 레이아웃이다.

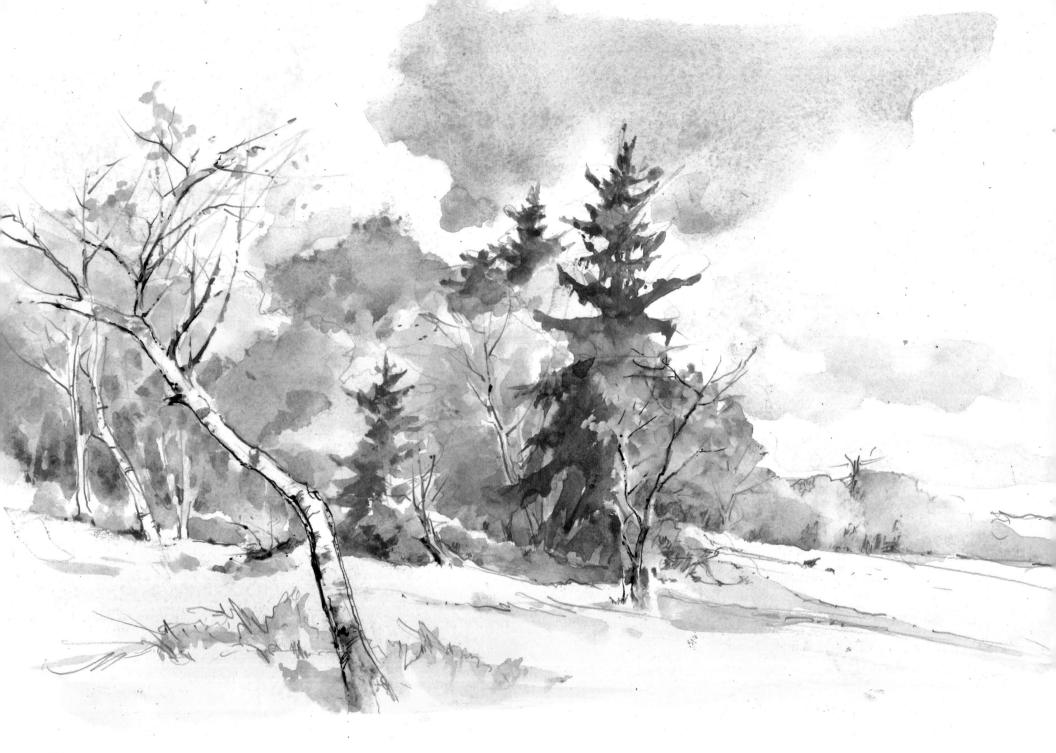

완성한 그림. 131쪽의 작품과는 180도 달라져 있다. 코바야시 작가의 고향, 홋카이도를 그린 작품이다.

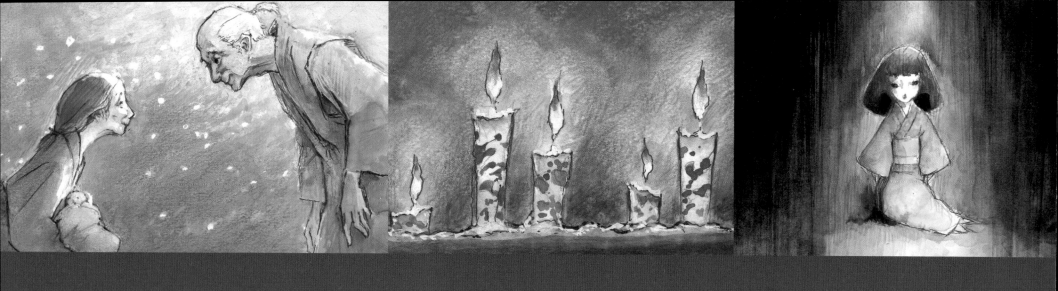

| 아직 보지 못한 '세계'를 그려 낸다 |

2012년에 코바야시 작가가 작화뿐 아니라 감독까지 맡았던 자체 제작 단편 애니메이션『붉은 초와 인어』.
일부를 발췌한 내용으로, 환상의 동화 애니메이션을 통해 코바야시 시치로 작가의 창작 세계를 엿볼 수 있다.

새로운 시도를 할 때면, '이렇게 해도 괜찮은 걸까' 하고
불안한 마음이 생길 수밖에 없다고 생각해요.

그것을 자신감과 확신으로 바꾸는 것은 자신의 경험이에요.

| 아직 보지 못한 '세계'를 그려 낸다 |

그림을 그릴 때나 완성한 직후에는 깨닫지 못하는 것이 많아요.

힘을 빼고 긴장을 풀었을 때에야 성장하게 되고 번뜩이는 생각이 떠오르죠.

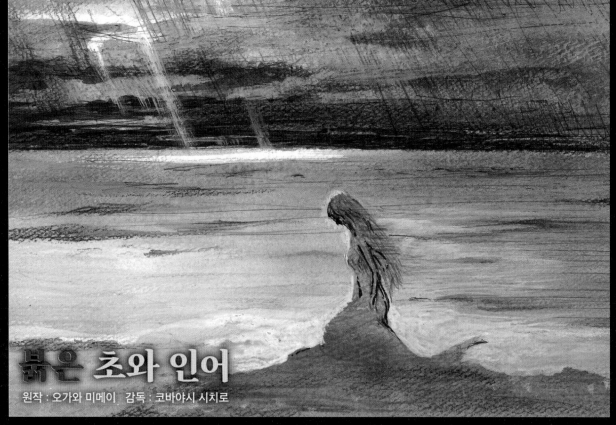

인어는 남쪽 바다에만 살지 않았습니다.
먼 북쪽 바다에도 살았습니다.

어느 날 여자 인어가 바위 위에 앉아 쉬고 있었습니다.
'참으로 쓸쓸한 풍경이구나.' 인어는 생각에 잠겼습니다.
'우리는 모습이 인간과 별다를 것 없는데 말이야.
물고기나 저 깊은 바닷속에 사는 사나운 생물들에 비하면
마음도 모습도 인간과 꼭 빼닮았잖아.
그런데도 우리는 어두운 바닷속에서 살아야 한다니
어쩌다 이렇게 되었을까', 그런 생각이 들었습니다.
그리고 달빛이 환하게 비치는 밤이면 바다 위로 떠올라
바위에 앉아 쉬면서 이런저런 상상을 하고는 했습니다.

'인간이 사는 마을은 아름답다고 하던데.
그리고 사람들은 인정이 많고 상냥하다고 들었어.'
인어의 배 속에는 아기가 있었습니다.
'우리는 이미 오랫동안 이 외로운 북쪽 바다에서 살았으니
적어도 앞으로 태어날 아이에게는
이런 슬픈 일을 겪게 하고 싶지 않아.
아이와 떨어져 혼자 외롭게 바닷속에서 사는 것은
더할 나위 없이 슬픈 일이지마는.
아이가 어디에서든 행복하게만 살아 준다면
그보다 더한 행복은 없을 거야.
인간은 이 세상에서 가장 다정한 존재라고 하지.
한 번 인간의 손에 거두어지면
결코 무자비하게 버려지는 일은 없을 거야.'
인어는 육지에서 아이를 낳기로 결심했습니다.
아득한 저편, 작은 산 위에 있는 신사의 불빛이
파도 사이로 어른거렸습니다.

어느 밤, 인어는 아이를 낳기 위해 차갑고 어두운 파도를 헤치며
육지로 다가갔습니다.

붉은 초와 인어

원작 : 오가와 미메이 감독 : 코바야시 시치로

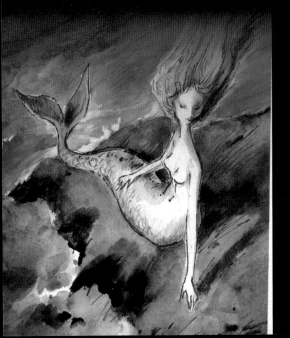

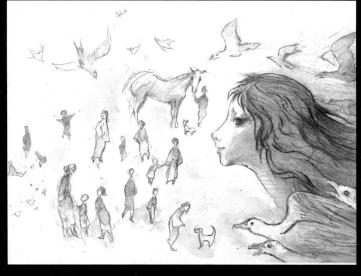

해 안가에 작은 마을이 있었습니다. 신사가 있는 산기슭에는
양초를 파는 자그마한 가게가 있었습니다.
할아버지가 초를 만들고, 할머니가 가게에서 팔았습니다.
마을 사람과 인근에 사는 어부가 신사에 절을 하러 갈 때면
이 가게에 방문해 초를 사서 산으로 올랐습니다.
매일 밤 신사에서 밝힌 촛불이
먼바다에서도 보였던 것입니다.

어느 날 밤이었습니다.

할머니는 할아버지에게
"우리가 이렇게 살아가는 것은 모두 신이 보살펴 주신 덕분이에요.
이 산에 신사가 없었다면 초도 팔리지 않았을 거예요.
오늘 밤은 답례하러 다녀올게요." 하고 말하자
"그래, 당신 말이 맞아. 내 몫까지 감사하다고 꼭 인사 올려 주구려."
하고 할아버지가 대답했습니다.

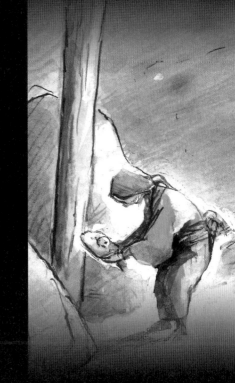

할머니는 터벅터벅 길을 나섰습니다.
신사에서 절을 마친 할머니가 산에서 내려오는데
돌계단 밑에서 아기가 울고 있었습니다.
"이런, 가엾어라. 버림받은 아이인가 본데, 누가 이런 곳에 버렸을까.
신사에서 돌아오는 길에 눈에 띈 걸 보니 이것도 인연이겠지.
분명 신이 우리 부부가 자식이 없는 것을 알고
보내 주신 게야."
할머니는 아기를 부둥켜안고 집으로 돌아갔습니다.

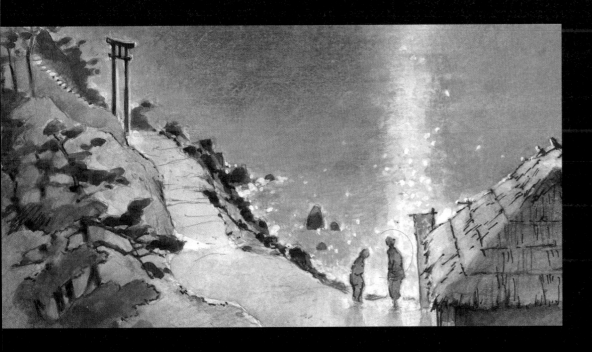

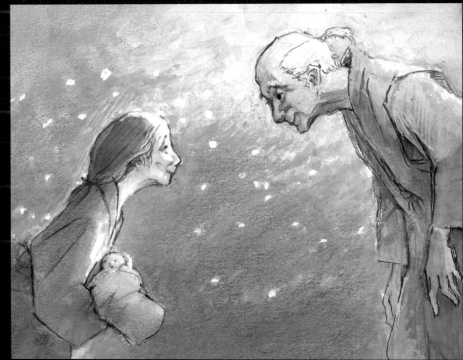

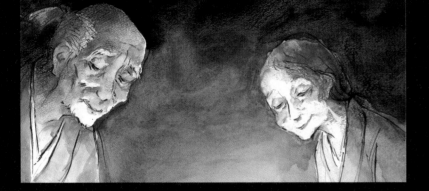

할아버지는 할머니가 돌아오기를 기다리고 있었는데,
할머니가 아기를 안고 돌아왔습니다.
그리고 모든 이야기를 들려주었습니다.
"틀림없이 신이 보내 주신 아이이니 소중히 키우지 않으면 천벌을 받을 게야."
할아버지도 말했습니다. 두 사람은 아기를 키우기로 했습니다.

그 아이는 여자아이였습니다.
"그런데 인간의 아이가 아니구먼."
할아버지는 고개를 갸웃거렸습니다.
"인간의 아이가 아니더라도 참으로 상냥하고 귀엽게 생긴 여자아이예요."
할머니가 말했습니다.
"아무렴. 무엇이든 상관없어.
신이 보내 주신 아이이니 소중히 키우자고."
할아버지는 말했습니다.

아이는 검은 눈동자에 아름다운 머리카락, 매끈한 피부를 지녔으며
얌전하고 똑똑한 아이로 자랐습니다.
자랄수록 사람들과 다른 자신의 모습이 부끄러워
얼굴을 내밀지 않았지만, 그 딸을 한 번이라도 본 사람은
모두 깜짝 놀랄 정도로 아름다웠습니다.
할아버지와 할머니는 "우리 딸은 수줍음이 많아서
사람들 앞에 모습을 드러내지 않는 거예요."라고 말했습니다.

할아버지는 안방에서 부지런히 초를 만들었습니다.
딸은 문득 초에다 그림을 그리면
모두가 기꺼이 사게 될 거라고 생각했습니다.
이를 할아버지에게 말하자 할아버지는
"그럼 네가 좋아하는 그림을 한번 그려 보렴."이라고 말했습니다.

그러다 신기한 소문이 들려왔습니다.
이 '그림이 그려진 초'를 산 위의 신사에서 켜고 바다로 나가면
아무리 큰 폭풍우가 몰아치는 날이라도 결코 배가 전복되거나
물에 빠져 죽는 일은 없을 거라는 입소문이
언제부턴가 사람들 사이에서 퍼졌습니다.
"바다의 신을 모신 신사이니 예쁜 초를 올리면
신도 좋아하시게 마련이지." 마을 사람들은 말했습니다.
딸은 아침부터 밤까지 손이 아픈 것을 참아 가며
붉은 물감으로 그림을 그렸습니다.
'사람과 다른 모습을 가진 나를 잘 키워 주고
아껴 주신 은혜를 잊지 말아야 해.'
이 소문은 멀리 있는 마을까지 퍼졌습니다. 먼 곳에 사는 뱃사람과
어부는 신에게 올렸던 타다 남은 '그림이 그려진 초'를
구하려고 이곳까지 일부러 찾아왔습니다.
그리고 '그림이 그려진 초'를 사서 산에 올라가 절을 하고
촛불에 불을 붙이고 불이 꺼지기를 기다려서
또 그것을 돌려받고 돌아갔습니다.
밤이고 낮이고 산 위의 신사에서
촛불이 꺼지는 일이 없었습니다.
특히 밤에는 바다 위에서도 아름다운 등불처럼 보였습니다.
'참 고마운 신'이라는 평판이 세상에 널리 퍼졌습니다.

딸은 흰 초에 붉은 물감으로 물고기와 조개,
그리고 해초 등을 그렸습니다.
누구에게 배우지 않고도 잘 그렸습니다.
할아버지는 깜짝 놀랐습니다.
그림에 신비로운 아름다움과 힘이 담겨 있었기 때문입니다.
"역시 잘 그릴 수밖에 없겠군. 인간이 아닌 인어가 그렸으니 말이야."
할아버지는 감탄했습니다.
아침부터 밤까지 아이 어른 할 것 없이
'그림이 그려진 초'를 사고 싶다며 찾아왔습니다.

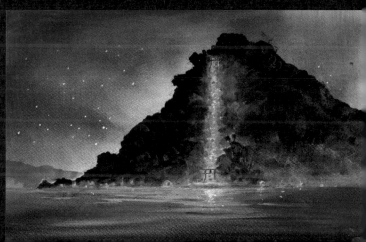

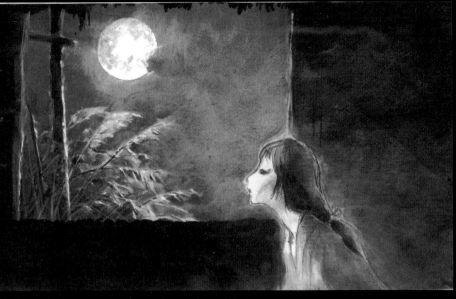

그런데 정성을 담아 초에 그림을 그리고 있는
딸을 생각하는 사람은 아무도 없었습니다.
딸은 지쳐서 때때로 달빛이 밝은 밤에 창가에 머리를 내밀고
먼 북쪽의 푸른 바다를 향해 눈물을 글썽이곤 했습니다.

어느 날 남쪽 나라에서 장사꾼이 들어왔습니다.
무언가 희귀한 것을 찾아 남쪽 나라로 가져가서
돈을 벌 속셈이었습니다.
장사꾼은 어디서 들었는지 조용히 노부부를 찾아와서
"돈을 많이 줄 테니 그 인어를 팔지 않겠는가?"라고 물었습니다.
노부부는 "우리 딸은 신이 보내 주셨는데 어찌 그럴 수 있겠는가.
그런 짓을 하면 벌을 받지." 말하며 승낙하지 않았습니다.
장사꾼은 한 번, 두 번 거절당해도 지치지 않고 다시 찾아왔습니다.
그는 노부부에게 "옛날부터 인어는 불길한 존재지.
지금 떠나보내지 않으면, 분명 나쁜 일이 생길 거요."라며
그럴듯한 이야기를 했습니다.

노부부는 결국 장사꾼의 말을 믿게 되었습니다.
게다가 돈에 마음을 빼앗겨 딸을 장사꾼에게
팔기로 약속하고 말았습니다.

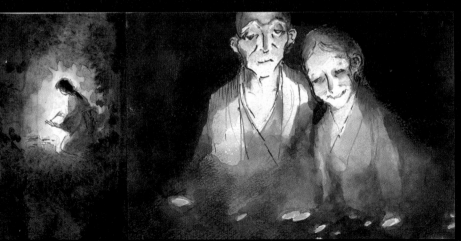

사실을 알게 된 딸이 얼마나 놀랐을까요?
착하고 내성적인 딸은 이 집을 떠나 수백 리가 떨어진
낯설고 더운 남쪽 나라에 가기가 두려웠습니다.
그래서 울며 노부부에게 빌었습니다.
"어떤 일이라도 할 테니까 부디 저를 낯선 나라에
팔아넘기지 말아 주세요."라고 말했습니다.

그러나 이미 잔혹하게 변해 버린 노부부는
딸의 부탁을 들어주지 않았습니다.
딸은 방에 틀어박혀 초에 그림을 그리는 데 전념했습니다.
노부부는 그 모습을 보고도 가엾게 여기지도
불쌍하다고도 생각하지 않았습니다.

달빛이 밝은 어느 밤이었습니다.
딸은 혼자서 자신의 앞날을 생각하며 슬퍼하고 있었습니다.
파도 소리를 듣고 있으면 왠지 모르게 멀리서
누군가 자신을 부르는 듯해서 창밖을 내다보았습니다.
하지만 그저 푸른 바다 위로 달빛이 끝없이 이어질 뿐이었습니다.
딸은 또 다시 앉아서 그림을 그리고 있었습니다.
그러던 어느 날 장사꾼이 딸을 데리러 왔습니다.
큰 철창이 박힌 네모난 우리를 수레에 싣고 왔습니다.
그것은 예전에 호랑이와 사자, 표범 등을 가두던 우리였습니다.
딸은 그것도 모르고 고개를 숙여 그림을 그리고 있었습니다.
그때 할아버지가 들어와서
"자, 너는 이제 떠나도록 해라."라고 말하며 데리고 나가려고 했습니다.
하도 다그치는 바람에 딸은 그림을 그릴 수 없어
초를 전부 새빨갛게 칠해 버렸습니다.
딸은 자신의 슬픈 기억을 담은 빨간 초
두세 개를 남겨 두고 떠났습니다.

아주 평온한 밤이었습니다.

할아버지와 할머니는 문을 닫고 자고 있었습니다.

자정 무렵이었습니다. 갑자기 누군가 문을 두드렸습니다.

"누구세요?" 할머니가 말했습니다.

그러나 대답도 없이 쿵, 쿵, 하고 문만 계속 두드려서

할머니는 일어나 문밖을 살짝 내다보았습니다.

거기에는 창백한 여자 한 명이 서 있었습니다.

여자는 초를 사러 온 것이었습니다.

할머니는 초가 담긴 상자를 여자에게 보여 주었습니다.

그때 할머니는 깜짝 놀랐습니다. 여자의 검은 머리카락이

물에 흠뻑 젖어 달빛에 빛나고 있었기 때문입니다.

여자는 상자 안에서 새빨간 초를 집어 들었습니다.

그리고 그것을 지긋이 바라보다가, 이윽고 돈을 내고 돌아갔습니다.

할머니가 받은 돈을 자세히 살펴보니 그것은 조개껍데기였습니다.

할머니는 속았다는 생각에 밖으로 뛰쳐나왔지만

여자의 그림자는 이미 어디에도 보이지 않았습니다.

그날 밤이었습니다. 갑자기 날씨가 바뀌어 근래에 없던 큰 폭풍우가 몰아쳤습니다.

때마침 장사꾼이 딸을 우리 안에 넣고 배에 태워

남쪽 나라로 가는 바다 위에 있었을 무렵입니다.

이토록 큰 폭풍우 속에서 배는 도저히 살아남지 못할 거라며 할아버지와 할머니가 떨면서 이야기했습니다.

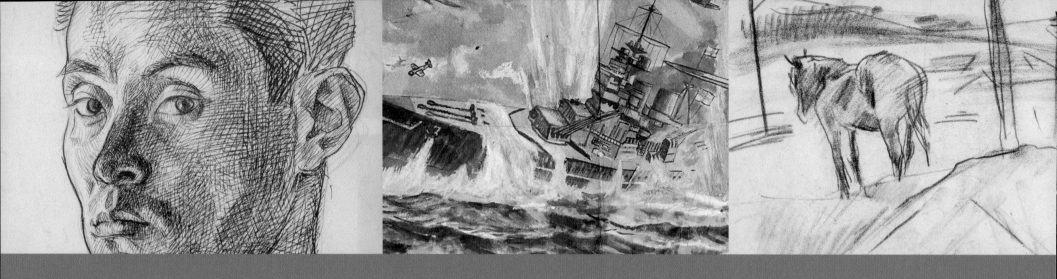

| 홋카이도, 전쟁, 그리고 도쿄 |

때로는 격렬하게, 때로는 부드럽게. 코바야시 작가는 자신이 그리는 배경 미술 대부분에 그의 인생관과
경험 자체를 반영해 왔다. 그가 남기고 간 과거의 습작을 통해 '사람 코바야시 시치로'를 만나 본다.

저는 제2차 세계대전이 벌어지는 중에 어린시절을 보냈어요.
모든 것이 부서져서 엉망이 된 상황을 경험했죠.

그래서 무언가를 처음부터
만들어야만 했어요.

'지루함'만큼은 꼭 피하자.
그런 생각은
항상 했어요.

|홋카이도, 전쟁, 그리고 도쿄|

그림을 그리며 스스로를 지켰어요.

그래서 제 마음이
주인공이 된다면 뭐든지 괜찮았어요.

소년 시절

홋카이도의 산골 마을에서 태어나 자란 코바야시 시치로. 가난하고 오락거리도 없는 삶이었지만, 그림을 그리는 데서 즐거움을 찾았다.

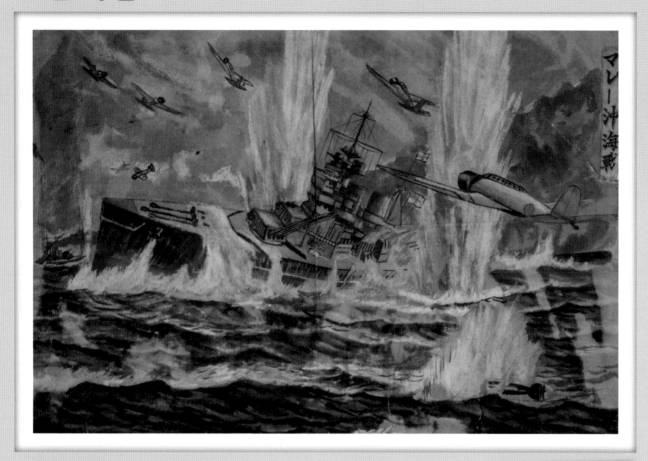

初등학교 6학년 무렵, 잡지에 실린 전쟁터 이야기의 삽화를 모사한 그림. 작품 완성도에 놀란 그의 누나가 그것을 보관해 두었다가 시간이 지나고 코바야시 작가에게 건네주었다. 본인은 "모사인 데다, 서투른 그림이에요."라며 겸손한 자세를 보였지만, 그의 그림 재능이 얼마나 조숙했는가를 알 수 있는 그림이다.

'말레이 해전' 그림의 뒷면. 동생의 그림을 보존하기 위해 그의 누나가 당시에 뒷받침으로 사용한 신문이다.

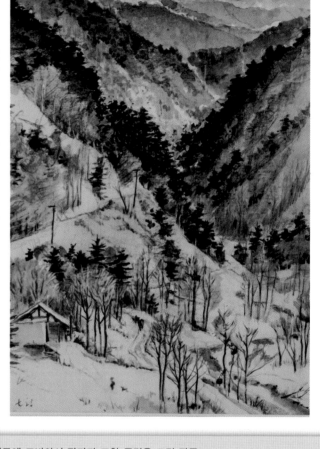

최근에 코바야시 작가가 고향 풍경을 그린 작품. 왼쪽 아래에 있는 것이 당시에 살던 집이다.

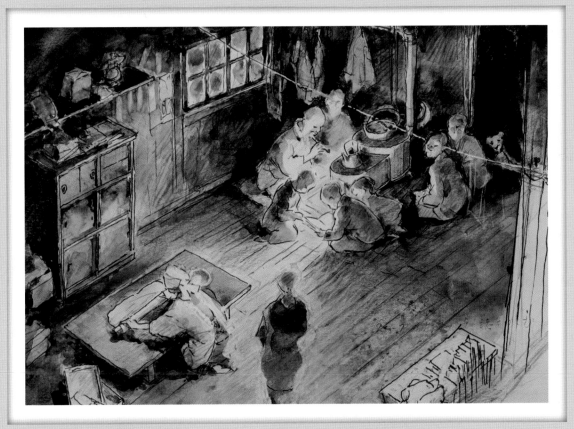

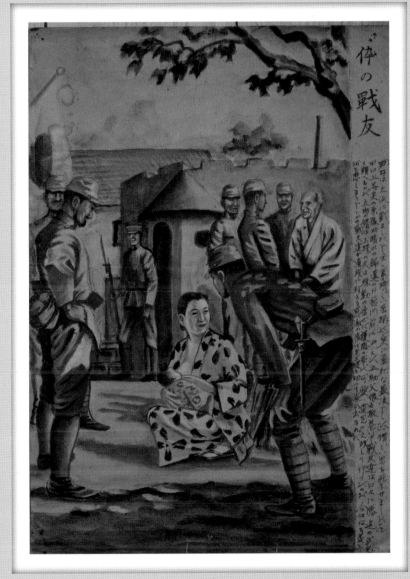

↑ 코바야시 작가가 소년 시절에 살던 집 내부. 겨울, 화로 뒤편에서 아이들은 아버지가 가지고 온 잡지를 파고들 기세로 봤다고 한다. 최근에 그린 작품.
→ 위 그림의 토대가 된 이미지 스케치.

코바야시 작가의 생가 옆에 있던 마구간. 최근 작품.

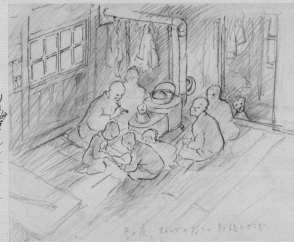

초등학교 6학년 때 그린 작품. 전단지를 모사한 것으로 오른쪽에 적힌 글은 그의 누나가 썼다.

흥미와 관찰
사춘기 이후에 그린 작품에는 인물 스케치가 많다. 관심 있는 대상을 세부적으로 관찰했다.

20세에 그린 작품. 모델은 콩을 고르고 있는 아버지.

입이 미어지도록
감자를 먹고 있는
동급생.

선잠 자는 여동생을 그린 그림.
20세, 초등학교 교생 시절.

잠자는 노인.
이 작품도 초등학교 교생 시절에 그린 것.

22세에 그린 자화상.

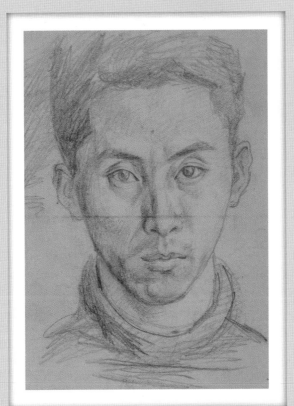

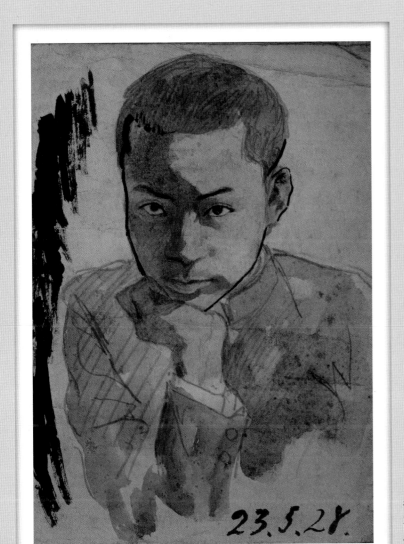

쇼와 23년(1948년), 16세. 중학교 3학년 때 그린 자화상. 포즈는 물론이고 눈가와 입가의 음영 표현이 인상적이다.

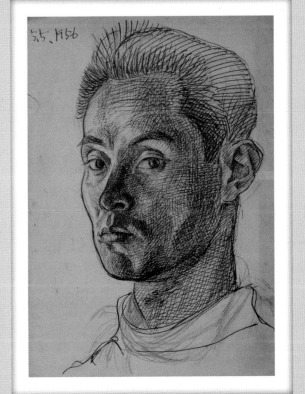

23세에 그린 자화상.

자연과 동물

혹독한 추위를 견뎌 내고 싹트는 홋카이도의 자연. 취직한 후에도 지역마다 자연과 동물을 접해 왔다. 그리고 자연과 마찬가지로 가까운 곳에 말이 있었다.

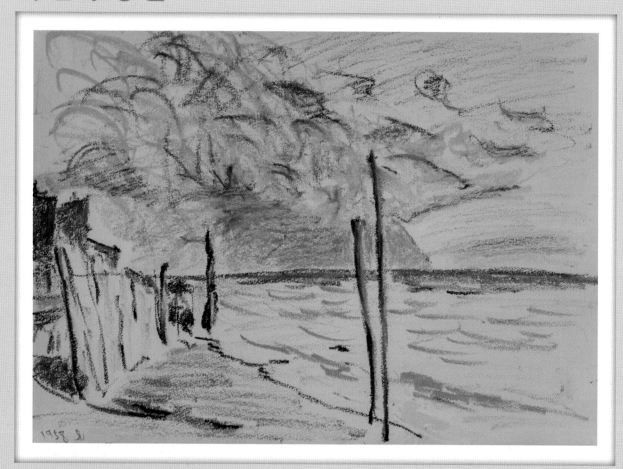

26세(1958년), 초등학교 미술 교사 시절에 살던 루모이시에 있는 해변을 그렸다. 자신의 삶의 길을 모색하던 시기에 그린 작품으로 본인에게는 추억이 깊은 그림이라고 한다.

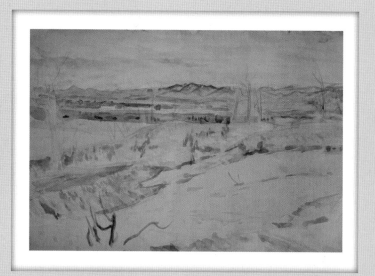

24세에 그린 작품. 아사히카와시 교외에서 보이는 풍경으로 저 멀리 다이세쓰산이 보인다.

 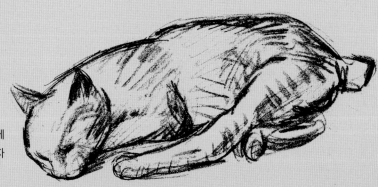

고양이처럼 주변에 있는 동물들을 자주 그렸다.

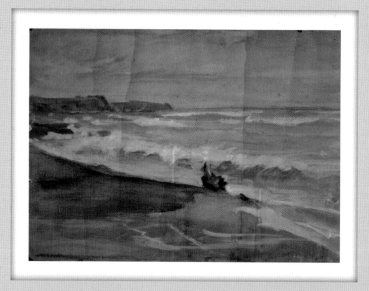

히다카시에 있는 해변을 그렸다. 홋카이도 바다의 차갑고 거친 모습을 훌륭하게 표현했다.

생가에서 기르던 말. 24세에 그린 작품으로, 개성 있는 붓 터치와 색감을 볼 수 있다.

23세(1955년)에 그린 작품. 어릴 적부터 친
숙했던 말이 있는 풍경 스케치다.

최근에 그린 작품.

코바야시 시치로
필모그래피

[1965년]
TV『우주 패트롤 호퍼』
◆배경
TV『패트롤 호퍼 우주 아이 준』
◆배경

[1966년]
TV『레인보우 전대 로빈』
◆배경　◆미술
TV『요술공주 샐리』
◆배경

[1967년]
Movie『소년 잭과 마법사』
◆배경
Movie『사이보그 009 괴수 전쟁』
◆배경

[1968년]
Movie『안데르센 이야기』
◆배경
TV『거인의 별』
◆배경

[1969년]
TV『육법 야부레군』
★미술 감독
TV『무민』
◆배경

[1970년]
TV『해치의 모험』
◆배경
TV『붉은 피의 일레븐』
◆배경　★미술 감독(40~52화)

[1971년]
TV『애니멘터리 결단』
◆배경　◆미술 설정
TV『신 오바케의 Q타로』
★미술 감독

[1972년]
TV『가시나무 모크』
◆배경　◆미술설정
TV『명랑 개구리 뽕키치』
★미술 감독

[1973년]
Movie『팬더와 친구들의 모험 우천 서커스 편』
★미술 감독
TV『사무라이 자이언츠』
★미술 감독

[1974년]
TV『개구쟁이 삐뽀』
★미술 감독

[1975년]
TV『감바의 모험』
★미술 감독
TV『원조 천재 바카본』
★미술 감독

[1976년]
TV『만화 꽃의 계장』
★미술 감독　◆배경
TV『만화 세계 옛날 이야기』
◆미술

[1977년]
TV『풍선소녀 템플 짱』
◆배경 스타일링
TV『신 거인의 별』
★미술 감독
TV『입체 애니메이션 집 없는 아이』
★미술 감독
TV『만화 위인전』
★미술 감독

[1978년]
TV『보물섬』
★미술 감독
TV『신 에이스를 노려라』
★미술 감독

[1979년]
TV『신 거인의 별 2』
★미술 감독
Movie『에이스를 노려라』
★미술 감독
Movie『루팡 3세 칼리오스트로의 성』
◆미술

[1980년]
Movie『집 없는 아이』
◆미술
TV『도련님』
★미술 감독

Movie『불새 2772 사랑의 코스모 존』
◆배경

[1981년]
TV『최강로보 다이오쟈』
◆미술 디자인(1~29화)
Movie『유니코』
◆배경
Movie『내일의 죠 2』
◆미술
TV『천하무적 멍멍기사』
★미술 감독

[1982년]
TV『우주선장 율리시스』
★미술 감독
Movie『코브라 SPACE ADVENTURE』
★미술 감독
Movie『오즈의 마법사』
★미술 감독

[1983년]
Movie『고르고 13』
★미술 감독
TV『천사소녀 새롬이』
★미술 감독
TV『타임 슬립 10000년 프라임 로즈』
★미술 감독
TV『개구장이 조디』
◆설정　◆배경
TV『아메후리코조』
★미술 감독

[1984년]
TV『꼬마 엘시드』
◆미술 보드
Movie『시끌별 녀석들 2 뷰티풀 드리머』
◆미술 설정(모리모토 유지와 공동)　★미술 감독
TV『칙쿤 탁쿤』
◆미술
MOVIE『모험자들 감바와 7명의 동료』
◆미술
TV『마법소녀 레인보 브라이트(RAINBOW BRITE)』
★미술 감독
TV『MIGHTY ORBOTS』
★미술 감독
TV『THE LITTLES』
★미술 감독
OVA『길거리의 메르헨』
★미술 감독
OVA『천사소녀 새롬이 영원의 원스모어』
★미술 감독

[1985년]
Movie『시끌별 녀석들 3 리멤버 마이 러브』
◆미술 설정(아라이 토라오와 공동)
★미술 감독(아라이 토라오와 공동)
TV『ROBOT MAN AND FRIENDS』
★미술 감독

TV『디즈니 극장: 구미 베어의 모험』
(DISNEY'S ADVENTURES OF THE GUMMI BEARS)
★미술 감독
TV『터치』
★미술 감독
OVA『천사소녀 새롬이 롱 굿바이』
★미술 감독
TV『하이스쿨 기면조』
★미술 감독
OVA『천사의 알』
◆레이아웃 감수　★미술 감독

[1986년]
OVA『현립 지구방위군』
◆미술 감수

[1987년]
Movie『NEMO (파일럿 필름)』
◆준비 작업　◆미술
OVA『트와일라잇 Q 시간의 매듭 REFLECTION』
★미술 감독
TV『오렌지 로드』
★미술 감독
OVA『맵스 전설의 방황하는 성인들』
★미술 감독
OVA『TO-Y』
★미술 감독
TV『신 곰돌이 푸(THE NEW ADVENTURES OF WINNIE THE POOH)』
★미술 감독
OVA『제멋대로 백곰』
★미술 감독
Movie『루팡 3세 풍마일족의 음모』
★미술 감독

[1988년]
TV『오소마츠 군 [신]』
★미술 감독
TV『키테레츠 대백과』
★미술 감독
TV『엄마 이야기 들려 줘』
◆미술
OVA『1파운드의 복음』
★미술 감독
Movie『비너스 전기』
★미술 감독

[1989년]
Movie『오소마츠 군 수박별에서 안녕입니다!』
★미술 감독
OVA『화성야곡』
★미술 감독
TV『미라클 자이언츠 도무군』
★미술 감독
TV『후지코 F. 후지오 애니메이션 스페셜 SF 어드벤처 T·P(타임 패트롤) 본』
★미술 감독
TV『가키데카』
★미술 감독

156

[1990년]

Movie 『꽃의 천사 티스토』
★ 미술 감독

TV 『탐험 고블린 섬』
★ 미술 감독

OVA 『후지코 F. 후지오
SF 약간 신기한 단편 시어터 (제1기)』
★ 미술 감독

TV 『미라클 자이언츠 도무군 '노려라 V2!
울어라 우정의 신마구!!'』
★ 미술 감독

OVA 『미노타우르스의 접시』
★ 미술 감독

[1991년]

Movie 『뒤에 있는 건 누구』
★ 미술 감독

TV 『겐지통신 아게다마』
★ 미술 감독

OVA 『후지코 F. 후지오
SF 약간 신기한 단편 시어터 (제2기)』
★ 미술 감독

OVA 『창룡전』
★ 미술 감독　◆ 배경

OVA 『여기는 그린우드』
★ 미술 감독

Movie 『월광의 피어스 유메미와 은장미 기사단』
★ 미술 감독

OVA 『애니메이션·아트·비디오·컬렉션 동화』
★ 감독　★ 캐릭터 디자인　◆ 미술　◆ 소재 그림

[1992년]

TV 『판타지 어드벤처 장화 신은 고양이의 모험』
◆ 미술 설정

Movie 『코끼리 열차가 왔다』
★ 미술 감독

TV 『마법의 리본』
★ 미술 감독

OVA 『고양이 연주가 오르오라네』
◆ 화면 구성　★ 미술 감독

OVA 『보물섬 메모리얼 '유나기라고 불린 남자'』
◆ 미술

[1993년]

OVA 『태양이 가득히』
★ 미술 감독

OVA 『사랑 이야기』
★ 미술 감독

TV 『드래곤 리그』
◆ 미술 설계　★ 미술 감독

OVA 『초시공세기 오거스 02』
★ 미술 감독

[1994년]

TV 『빨간망토 차차』
★ 미술 감독

Movie 『Licca the movie 리카짱: 리카짱과 살랭이 별의 여행』
★ 미술 감독

Movie 『캡틴 츠바사 최강의 적! 네덜란드 유스』
★ 미술 감독

[1995년]

TV 『리리카 SOS』
★ 미술 감독

TV 『천사소녀 네티』
★ 미술 감독

OVA 『빨간망토 차차』
★ 미술 감독

[1996년]

Movie 『신 변덕쟁이 오렌지☆로드: 그리고, 그 여름의 시작』
★ 미술 감독

[1997년]

TV 『소녀혁명 우테나』
★ 미술 감독

TV 『검풍전기 베르세르크』
★ 미술 감독

[1998년]

TV 『LEGEND OF BASARA』
★ 미술 감독

TV 『여신님! 작다는 건 편리해』
★ 미술 감독

TV 『마술사 오펜』
★ 미술 감독

[1999년]

OVA 『음수 ~노려진 신부~』
★ 미술 감독

TV 『To Heart』
★ 미술 감독

TV 『하급생』
★ 미술 감독

Movie 『피카츄 탐험대』
★ 미술 감독

Movie 『소녀혁명 우테나 애덜레슨스 묵시록』
★ 미술 감독　◆ 미술

TV 『마술사 오펜 Revenge』
★ 미술 감독

[2000년]

TV 『다!다!다! (제1기)』
★ 미술 감독

Movie 『피츄와 피카츄』
★ 미술 감독

OVA 『우리는 피츄 형제: 풍선 소동의 권』
★ 미술 감독

[2001년]

TV 『다!다!다! (제2기)』
★ 미술 감독

TV 『코믹파티』
★ 미술 감독

TV 『피규어17 츠바사&히카루』
★ 미술 감독

Movie 『피카츄의 두근두근 숨바꼭질』
★ 미술 감독

TV 『작은 눈의 요정 슈가』
★ 미술 감독

[2002년]

Movie 『반짝반짝 밤하늘 캠프』
★ 미술 감독

Movie 『아테루이』
★ 미술 감독

Movie 『꿈꾸는 고원 키요사토의 아버지 폴 러시』
★ 미술 감독

OVA 『카페 알파 -Quiet Country Cafe-』
★ 미술 감독　◆ 미술

[2003년]

TV 『나나카 6/17』
★ 미술 감독

TV 『마부라호』
★ 미술 감독(혼마 사다아키와 공동)

Movie 『모모코, 개구리의 노래가 들려』
★ 미술 감독

Movie 『춤추는 포켓몬 비밀 기지』
★ 미술 감독

[2004년]

TV 『풍인 이야기』
★ 미술 감독

TV 『망각의 선율』
★ 미술 감독(1~13화)

Movie 『신암행어사』
★ 미술 감독

TV 『용의 전설 레전더』
★ 미술 감독(1~17화)

TV 『오토기조시』
★ 미술 감독

[2005년]

TV 『플레이볼』
◆ 미술 설정

TV 『강식장갑 가이버』
◆ 미술 감수

TV 『LOVELESS』
◆ 미술 감수

Movie 『유리 토끼』
★ 미술 감독

[2006년]

TV 『플레이볼 2nd』
◆ 미술 설정(가이즈 도시코와 공동)

TV 『카린』
◆ 미술 감수

TV 『RAY THE ANIMATION』
◆ 미술 감수

TV 『시문』
★ 미술 감독　◆ 미술 설정

TV 『모레의 방향』
★ 미술 감독

TV 『윈터 가든』
★ 미술 감독(전편만)

[2007년]

TV 『노다메 칸타빌레』
★ 미술 감독

TV 『포테마요』
★ 미술 감독

OVA 『도쿄 마블 초콜릿』
★ 미술 감독

TV 『키미키스 pure rouge』
★ 미술 감독

[2008년]

TV 『닌자의 왕』
★ 미술 감독

OVA 『디트로이트 메탈 시티』
★ 미술 감독

TV 『노다메 칸타빌레 파리 편』
★ 미술 감독

OVA 『COBRA THE ANIMATION 더 사이코 건』
★ 미술 감독(다카하시 마호와 공동)

[2009년]

OVA 『COBRA THE ANIMATION 타임 드라이브』
★ 미술 감독(다카하시 마호와 공동)

TV 『바다이야기 ~당신이 있어 주었기에~』
★ 미술 감독

TV 『푸른 꽃』
★ 미술 감독

TV 『다이쇼 야구 소녀』
★ 미술 감독

[2010년]

TV 『노다메 칸타빌레 피날레』
★ 미술 감독

TV 『회장님은 메이드 사마!』
★ 미술 감독

TV 『탐정 오페라 밀키 홈즈』
★ 미술 감독

마치며

곰이 출몰하고 원시림에 가까운 계곡 주변의 가난한 농가에서 자랐습니다. 기가 센 7남매 중 울보 막내로 태어났으며 그림 그리기를 좋아했습니다.
넉넉지 못한 시기에 편도로 약 4km 산길을 통학했습니다. 겨울철에 필요한 고무장화가 망가져 못쓰게 되어 장기 결석을 할 수밖에 없는 나날이 이어졌지만, 좋아하는 그림을 그릴 수 있어 기쁘기도 했습니다.

그 시기에 도쿄에서 살던 큰 누나가 전쟁을 피해 친구와 함께 돌아왔습니다. 가난 속에서도 2개월간 즐거운 시간을 보냈습니다.
도쿄 대공습 소식이 들려오자 두 사람은 귀경길에 올랐습니다. 그리고 어느 날 그 친구로부터 편지를 한 통을 받았습니다. 다 쓴 편지지 뒷면에는 오가와 미메이의 동화 『붉은 초와 인어』가 필사되어 있었습니다.
이 아름답고도 슬픈 이야기는 당시 열 살이었던 어린 제 마음에 깊이 새겨져 언젠가 이 소재로 그림 동화를 만들어 보고 싶다는 생각을 품게 했습니다.
그리고 7년 전, 마침내 영상 작품으로 만들게 되었습니다.

돌이켜 보면, 저의 창작 인생이 시작된 건 열 살이었던 제가 이 동화와 만나면서부터라는 생각이 듭니다.
그렇게 70여 년이 흘렀습니다.
애니메이션 세계에 뛰어들어 배경 미술을 통해 새로운 표현을 만들어 내는 데 매진하고, 이 세계를 떠난 뒤에도 회화 세계에서 새로운 표현을 모색하는 나날이 이어졌습니다.

이것저것 시도하다 보면 발견하게 됩니다.
정신없이 새로운 것을 찾는 저를 언제부턴가 제 아들도 뒤쫓고 있던 모양입니다. 그리고 지금 저는 제가 발견한 표현 너머에 있는 표현을 앞으로의 세대들이 발견해 주기를 바랄 뿐입니다.

그림을 그리는 즐거움을 마음껏 누리면서 부디 앞으로 나아가길 바랍니다.

코바야시 시치로

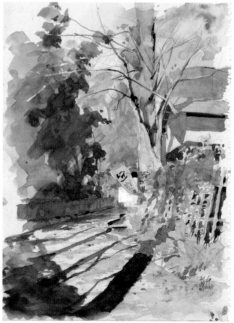

[아들· 새로운 세계]

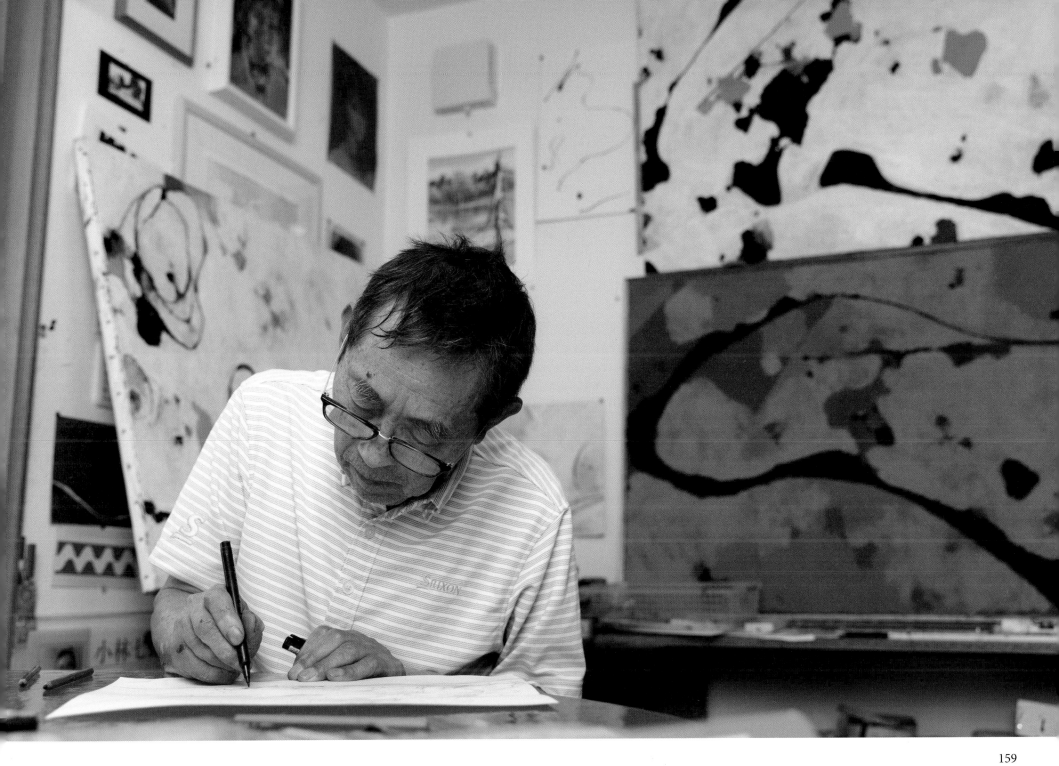

애니메이션 배경 미술의 거장이 전하는

마음을 다한 그림

초판 1쇄 발행 2024년 07월 25일

지은이 코바야시 시치로
옮긴이 박수현

발행인 백명하 | **발행처** 도서출판 이종 | **출판등록** 제 313-1991-16호
주소 서울시 마포구 월드컵북로1길 50 3층 | **전화** 02-701-1353 | **팩스** 02-701-1354
편집 강다영 | **디자인** 오수연 서혜문 권혜경
기획 마케팅 백인하 신상섭 임주현 | **경영지원** 김은경

ISBN 978-89-7929-413-2 13650

Anime bijutsukara manabu - Eno kokoro
© Shichirou Kobayashi 2019
All rights reserved.
Originally published in Japan by GENKOSHA Co., Ltd.,
Korean translation rights arranged with
GENKOSHA Co., Ltd.,
through Shinwon Agency, Co.
Korean translation copyright © 2024 by EJONG Publishing Co.

© 소노야마 기획·TMS
© 사이토 아츠오(斎藤惇夫) / 이와나미쇼텐·TMS
© TMS
© 타카모리 아사오(高森朝雄)·치바 테츠야(ちばてつや)·고단샤·TMS
© 1984 도호 © 타카하시 루미코(高橋留美子) / 쇼가쿠칸
© 각켄·쇼치쿠·반다이
© 1997 비파파스·사이토 치호(さいとうちほ) / 쇼가쿠칸·소혁위원회·TV 도쿄
© 1999 소녀혁명 우테나 제작위원회
© Nintendo·CR·GF·TX·SP·JK © Pokémon © 2000 피카츄 프로젝트
© GENCO·OLM /「피규어 17」제작위원회
© 니노미야 토모코(二ノ宮知子)·고단샤 / 노다메 칸타빌레 제작위원회
© 니노미야 토모코·고단샤 / 노다메 칸타빌레2 제작위원회
© 니노미야 토모코·고단샤 / 노다메 칸타빌레3 제작위원회

코바야시 시치로

1932년 8월 30일 홋카이도에서 태어났다. 초등학교 미술 교사 출신으로 1964년 10월 1일 도에이동화(현재 도에이애니메이션)에 입사했다. 1968년에는 코바야시프로덕션을 설립하여 수많은 애니메이션 작품의 배경, 배경 미술을 담당했다. 코바야시프로덕션 소속이던 미술 감독에는 오가 가즈오, 이시가키 쓰토무, 오노 히로시 등이 있다.
종이에 그린 거칠고 힘찬 그림이 주특기이며, 대표작으로 『노다메 칸타빌레』, 『다!다!다!』, 『소녀혁명 우테나』, 『천사소녀 네티』, 『내일의 죠』, 『루팡 3세: 칼리오스트로의 성』, 『보물섬』, 『감바의 모험』 등이 있다.
1986년 일본 애니메이션 대상 미술 부문 최우수상, 2011년 일본 영화 공로상 등을 수상했다.

박수현

일본 와세다대학교 제1문학부 영문학과를 졸업하였다. 현재 번역 에이전시 엔터스코리아 출판기획 및 일본어 전문 번역가로 활동하고 있다.
주요 역서로는 『사이토 나오키의 일러스트 첨삭 레슨 Before & After』, 『잘 그리기 금지』 등이 있다.

재밌게 그리고 싶을 때, **잉크잼**

Web inkjambooks.com
X(Twitter) @inkjam_books
Instagram @inkjam_books